HANGJIA
DAINIXUAN

行家带你选

玉 器

姚江波 ／ 著

中国林业出版社

图书在版编目 (CIP) 数据

　　玉器 / 姚江波著 . − 北京：中国林业出版社，2019.6
　　（行家带你选）
　　ISBN 978−7−5038−9977−5

　　I.①玉…　II.①姚…　III.①玉器−鉴定−中国
IV.① K876.84

　　中国版本图书馆 CIP 数据核字 (2019) 第 047084 号

策划编辑　徐小英
责任编辑　赵　芳　梁翔云
美术编辑　赵　芳　刘媚娜

出　　版　中国林业出版社(100009 北京西城区刘海胡同 7 号）
　　　　　　http://www.forestry.gov.cn/lycb.html
　　　　　　E-mail:forestbook@163.com　电话：(010)83143515
发　　行　中国林业出版社
设计制作　北京捷艺轩彩印制版技术有限公司
印　　刷　北京中科印刷有限公司
版　　次　2019 年 6 月第 1 版
印　　次　2019 年 6 月第 1 次
开　　本　185mm×245mm
字　　数　186 千字（插图约 360 幅）
印　　张　11
定　　价　70.00 元

和田青玉兔·西周

和田玉青海料、玛瑙组合手串

黄龙玉钺·当代

白玉挂件·清代

◎ 前 言

　　汉代许慎《说文解字》称玉为"石之美有五德"，所谓五德即指玉的五个特征，凡具温润、坚硬、细腻、绚丽、透明的美石，都被认为是玉；而当代玉器的概念是狭义上的，现代矿物学标准认为，只有软玉才是玉，也就是成分主要是透闪石玉的和田玉等，如果你想去商场购买一件玉器，你所购买的玉器质地只有是透闪石类，这在矿物学上才能被称之为是一件真正的玉器，反之则被认为不是玉。中国古代存在着最为辉煌的古玉器文明，早在新石器时代北方辽河流域的红山文化和南方长江流域的良渚文化遥相呼应，无论在做工、玉质、造型等诸多方面都已达极高水平，共同将中国古拙玉器文明推向巅峰状态，但较为遗憾的是当时的中原地区彩陶文明发展正酣，玉器文明并未有到来的迹象，直至新石器时代晚期的龙山文化时期中原地区玉器文明才姗姗来迟，犹如一个新的开端，典型器如玉圭、玉璋等，具有礼器的功能，但主要是祭祀自然神灵，但中原地区玉器文明发展很快，这主要是其借鉴了良渚文化和红山文化的成果，如玉璧、玉琮等在中原地区玉器文明当中依然兴盛，商周时期中原地区玉器文明已达鼎盛，出现了无与伦比的礼玉造型，如玉琮、玉璋、玉瑗、玉圭、玉簋、玉璧、玉戈、玉钺、玉戚、玉璜等，象征等级与权力，还有玉猪、玉蚕、玉羊、玉猴、玉蜘蛛、玉蜻蜓等，天上飞的，地上跑的，水中游的，应有尽有，有神秘莫测的玉龙、凶猛咆哮的玉虎、展翅欲飞的玉鹰、活泼可爱的玉兔，几乎囊括了我国北温带地区所有常见的动物，精美绝伦，摄人心魄。不过中原地区玉器文明在西周晚期受到致命性的打击，由于礼制的崩溃周礼无人遵守，人们可以随意僭越制作玉

独山玉蝴蝶·清代

单孔青玉铲·新石器时代晚期至夏代

器，在经过一段惯性的延续后，中国古代玉器自春秋早期进入陈设装饰玉时代，直至明清，甚至我们当代从严格意义上讲也属于陈设装饰玉时代。中国古代玉器是人类社会发展的必然产物，在新石器时代就已产生，并以前所未有的速度迅猛发展，历经商周秦汉、宋元明清直至当代，产生了众多质地的玉器，如和田玉、蓝田玉、独山玉、密县玉、祁连玉等，犹如灿烂星河，群星璀璨，但也有相当多的古玉器没有大规模地流行，或者流行时间比较短，只是在历史上"昙花一现"，很快就消失了；相对来讲和田玉流行最广，几乎贯穿了整个中国古代史的全过程，成为宫廷和市井之上人们主要使用的玉器，因此在中国古代和田玉的数量为最多。

中国古代玉器虽然离我们远去，但人们对它的记忆是深刻的，这一点反映在收藏市场之上。在收藏市场上历代玉器受到了人们的青睐，各种质地和造型的古玉器在市场上都有交易。由于中国古代玉器是人们日常生活当中的真正在使用着的器皿和饰品，"君子无故玉不去身""君子无德故不佩玉"，古玉的数量也特别多，所以从客观上看收藏到古玉器的可能性比较大。当代玉器的数量更是非常庞大，这与当代技术的发展人们开采玉器的能力提高有关；但古玉器造型简单，所使用玉质较少，作伪技术含量较低等特点，也注定了各种各样伪的古玉器频出，成为市场上的鸡肋，高仿品与低仿品同在，鱼龙混杂，真伪难辨；当代玉器也存在着诸多以次充好、假冒伪劣的情况，一时间玉器鉴定成为一大难题。而本书拟从文物鉴定的角度出发，力求将错综复杂的问题简单化，以玉质、光泽、沁色、造型、厚薄、琢工、纹饰等鉴定要素为切入点，具体而细微地指导收藏爱好者由一件玉器的细部去鉴别玉器之真假、评估玉器之价值，力求做到使藏友读后由外行变成内行，真正领悟收藏，从收藏中受益。以上是本书所要坚持的，但一种信念再强烈，也不免会有缺陷，希望不妥之处，大家给予无私的批评和帮助。

姚江波

2019 年 5 月

◎ 目 录

和田玉俄料碧玉秋叶

和田玉青海料白玉带糖色鱼

和田玉青海料青玉手镯

前 言 / 4

第一章 玉器鉴定 / 1
　第一节 概 述 / 1
　　一、玉 质 / 1
　　二、玉礼器 / 4
　第二节 质地鉴定 / 5
　　一、硬 度 / 5
　　二、比 重 / 5
　　三、折射率 / 6
　　四、脆 性 / 7
　　五、绺 裂 / 7
　　六、色 彩 / 7
　　七、光 泽 / 8
　　八、透明度 / 8
　　九、吸附性 / 9
　　十、手 感 / 10
　　十一、造 型 / 11
　　十二、纹 饰 / 12
　　十三、陈设装饰玉 / 13
　　十四、做 工 / 13
　　十五、精致程度 / 15
　　十六、仪 器 / 16

　　十七、时代检测 / 17
　　十八、辨伪方法 / 17
　　十九、光 束 / 18
　　二十、均匀程度 / 18
　　二十一、致密程度 / 18
　　二十二、纯净程度 / 19

第二章 新石器时代玉器 / 21
　第一节 红山文化 / 21
　　一、从密度上鉴定 / 21
　　二、从脆性上鉴定 / 21
　　三、从绺裂上鉴定 / 21
　　四、从色彩上鉴定 / 22
　　五、从光泽上鉴定 / 22
　　六、从光束上鉴定 / 22
　　七、从均匀程度上鉴定 / 23
　　八、从致密程度上鉴定 / 23
　　九、从吸附效应上鉴定 / 23
　　十、从静电效应上鉴定 / 23
　　十一、从造型上鉴定 / 24
　　十二、从纹饰上鉴定 / 25
　　十三、从礼器上鉴定 / 25
　　十四、从精致程度上鉴定 / 26

　　十五、从仪器上鉴定 / 26
　　十六、从辨伪方法上鉴定 / 26
　第二节 良渚文化 / 27
　　一、从光束上鉴定 / 27
　　二、从均匀程度上鉴定 / 28
　　三、从致密程度上鉴定 / 28
　　四、从脆性上鉴定 / 29
　　五、从绺裂上鉴定 / 29
　　六、从色彩上鉴定 / 29
　　七、从光泽上鉴定 / 30
　　八、从造型上鉴定 / 30
　　九、从纹饰上鉴定 / 31
　　十、从礼器上鉴定 / 32
　　十一、从做工上鉴定 / 32
　　十二、从仪器上鉴定 / 33
　第三节 仰韶至龙山文化 / 34
　　一、从仰韶文化玉器上鉴定 / 34
　　二、从龙山文化玉器上鉴定 / 37
　　三、从密度上鉴定 / 38
　　四、从脆性上鉴定 / 39
　　五、从绺裂上鉴定 / 40
　　六、从色彩上鉴定 / 41
　　七、从光泽上鉴定 / 42

龙纹玉·西周

青玉铲·新石器时代

青玉琮·西周

八、从造型上鉴定 / 43

九、从纹饰上鉴定 / 46

十、从礼器上鉴定 / 47

十一、从做工上鉴定 / 47

十二、从精致程度上鉴定 / 48

十三、从光束上鉴定 / 48

十四、从均匀程度上鉴定 / 49

第三章　夏商西周玉器 / 50

第一节　夏代玉器 / 50

一、从时代背景上鉴定 / 50

二、从脆性上鉴定 / 51

三、从绺裂上鉴定 / 51

四、从光束上鉴定 / 51

五、从均匀程度上鉴定 / 52

六、从致密程度上鉴定 / 52

七、从色彩上鉴定 / 52

八、从光泽上鉴定 / 53

九、从造型上鉴定 / 53

十、从纹饰上鉴定 / 53

十一、从礼器上鉴定 / 54

十二、从做工上鉴定 / 54

十三、从精致程度上鉴定 / 54

第二节　商代玉器 / 55

一、从光束上鉴定 / 55

二、从均匀程度上鉴定 / 56

三、从致密程度上鉴定 / 56

四、从脆性上鉴定 / 56

五、从绺裂上鉴定 / 57

六、从色彩上鉴定 / 57

七、从光泽上鉴定 / 57

八、从造型上鉴定 / 58

九、从纹饰上鉴定 / 60

十、从做工上鉴定 / 61

十一、从礼器上鉴定 / 62

第三节　西周玉器 / 63

一、从时代背景上鉴定 / 63

二、从造型上鉴定 / 67

三、从脆性上鉴定 / 73

四、从绺裂上鉴定 / 73

五、从光束上鉴定 / 74

六、从均匀程度上鉴定 / 74

七、从致密程度上鉴定 / 75

八、从色彩上鉴定 / 76

九、从光泽上鉴定 / 77

十、从纹饰上鉴定 / 78

十一、从礼器上鉴定 / 82

第四章　春秋至清代玉器 / 84

第一节　春秋战国 / 84

一、从脆性上鉴定 / 84

二、从绺裂上鉴定 / 84

三、从光束上鉴定 / 85

四、从均匀程度上鉴定 / 85

五、从致密程度上鉴定 / 85

六、从色彩上鉴定 / 86

七、从造型上鉴定 / 86

八、从光泽上鉴定 / 88

九、从纹饰上鉴定 / 88

十、从功能上鉴定 / 89

第二节　汉唐时期 / 90

一、从造型上鉴定 / 90

二、从脆性上鉴定 / 91

三、从绺裂上鉴定 / 91

四、从光束上鉴定 / 92

五、从做工上鉴定 / 92

六、从均匀程度上鉴定 / 94

七、从致密程度上鉴定 / 94

八、从色彩上鉴定 / 95

组玉佩·春秋早期

和田玉青海料白玉带糖色鱼

和田玉白玉福瓜

九、从纹饰上鉴定 / 96

十、从光泽上鉴定 / 99

十一、从功能上鉴定 / 100

第三节 宋元时期 / 101

一、从脆性上鉴定 / 101

二、从绺裂上鉴定 / 101

三、从光束上鉴定 / 101

四、从均匀程度上鉴定 / 102

五、从致密程度上鉴定 / 102

六、从造型上鉴定 / 102

七、从色彩上鉴定 / 103

八、从光泽上鉴定 / 103

九、从纹饰上鉴定 / 104

十、从功能上鉴定 / 105

十一、从做工上鉴定 / 105

第四节 明清时期 / 106

一、从造型上鉴定 / 106

二、从脆性上鉴定 / 110

三、从绺裂上鉴定 / 110

四、从光束上鉴定 / 111

五、从均匀程度上鉴定 / 111

六、从致密程度上鉴定 / 111

七、从色彩上鉴定 / 112

八、从光泽上鉴定 / 116

九、从纹饰上鉴定 / 117

十、从功能上鉴定 / 119

第五章 当代玉器 / 121

第一节 特征鉴定 / 121

一、从脆性上鉴定 / 121

二、从绺裂上鉴定 / 122

三、从光束上鉴定 / 122

四、从均匀程度上鉴定 / 122

五、从致密程度上鉴定 / 123

六、从色彩上鉴定 / 123

七、从光泽上鉴定 / 124

第二节 工艺鉴定 / 125

一、从造型上鉴定 / 125

二、从纹饰上鉴定 / 127

三、从陈设装饰上鉴定 / 129

四、从仪器上鉴定 / 130

五、从辨伪方法上鉴定 / 130

第六章 识市场 / 131

第一节 逛市场 / 131

一、国有文物商店 / 131

二、大中型古玩市场 / 136

三、自发形成的古玩市场 / 140

四、大型商场 / 143

五、大型展会 / 146

六、网上淘宝 / 149

七、拍卖行 / 151

八、典当行 / 154

第二节 评价格 / 157

一、市场参考价 / 157

二、砍价技巧 / 159

第三节 懂保养 / 161

一、清 洗 / 161

二、修 复 / 162

三、防止磕碰 / 163

四、二氧化碳 / 163

五、相对温度 / 163

六、相对湿度 / 163

七、日常维护 / 164

第四节 市场趋势 / 165

一、价值判断 / 165

二、保值与升值 / 166

参考文献 / 167

第一章 玉器鉴定

图 1-2 和田玉白玉福瓜

第一节 概 述

一、玉 质

关于玉质十分复杂，也就是古玉器定义的问题（图 1-1），这是一个相当复杂的问题，目前主要有两种观点。

1. 广义玉器

凡是具有坚硬、通透、润泽、细腻等质地的美石都是玉器（图1-2），包括硬玉器，如翡翠、玉髓、黄龙玉、玛瑙、岫玉、水晶、绿松石等。

图 1-1 和田玉白玉佛雕件

图1-3 琥珀平安扣

图1-4 血珀桶珠

　　这种广义玉器的概念在中国古代玉器中占有主导地位，与古人的观点也是不谋而合（图1-3至图1-5），如汉代许慎《说文解字》称玉为"石之美有五德"，所谓五德即指玉的五个特征，凡具温润、坚硬、细腻、绚丽、透明的美石，都被认为是玉（图1-6）。由此可见，古人玉器的概念十分宽泛。

图1-5 黄龙玉珠

图1-6 翡翠手串

2. 狭义玉器

现代矿物学标准认为，只有软玉才是玉（图1-7），成分主要是透闪石玉等。另外，在硬度、密度、折射率、比重等各个方面必须达到一定标准，如和田玉只有达到相当物理性质的标准才能出检测证书。举一个很简单的例子，如果你想去商场购买一件玉器，你所购买的玉器质地只有是透闪石类的玉矿，这在矿物学上才能被称之为是一件真正的玉器（图1-8），反之则会被认为不是玉。

玉质鉴定尤为重要，是判断玉器相关鉴定要点的基础，如纯净的玉器为和田白玉器中最上等色（图1-9），数量极为有限，如果古玩市场大量有见，则必然为伪器；岫玉中的软玉器数量极少，市场上大量有见者多为伪器；新石器时代中原地区玉器文明较为黯淡，真正的软玉器制品很少见，多数是就地取材的石料，可见玉器玉质具有很强的时代特征。

总之，中国古代玉器在玉质上比较复杂，广义和狭义概念都有见，我们在鉴定时应注意分辨。

图1-7 和田玉青海料琉璃狮子拼合印章

图1-8　和田玉俄料白玉吊坠

图1-9　和田玉青海料白玉观音

二、玉礼器

　　玉礼器是权力和地位的象征，工匠们不计工本地将玉礼器琢磨的近乎完美（图1-10），质地优良、做工精湛、打磨仔细、造型隽永，以契合礼制的要求。玉礼器在新石器时代古拙玉器文明当中既已达到巅峰状态，在夏商、西周中原地区玉器文明当中也十分鼎盛，至西周晚期达到巅峰，旋即在西周晚期礼制崩溃之后衰落，尤为重视玉质，以和田玉为主，再者不同时代和地域的玉器在礼玉器的细部特征上有所不同。

图1-10　具有"通天礼地"功能的玉琮·西周

第二节　质地鉴定

一、硬　度

硬度是玉器抵抗外来机械作用的能力，如雕刻、打磨等，同时也是玉器鉴定的重要标准，对于古玉器鉴定通常的标准主要是参考和田玉，这样量化的数据就出来了，硬度为 6～6.5，只要我们检测硬度就可以立刻洞穿真伪（图 1-11）。但古玉器显然在硬度上也是存在广义和狭义概念之分，许多在我们现在人认为不是玉，但古人却认为是玉，所以，对于古玉器的检测或更新文物级别时应充分考虑到其特殊的历史属性。

二、比　重

比重是鉴定玉器的硬性标准，是辨别真伪的重要依据，通常情况下玉器的比重为 2.91～3.11，但它显然不是辨别古玉器的唯一标准（图 1-12），只是一个参考，因为毫无疑问，古玉器在比重上同样存在广义和狭义概念之分，仅仅从物理性质上进行辨别，显然不全面，所以，对于古玉器的鉴定应从多方面考量，综合进行研判。

图 1-11　和田玉青海料白玉观音

图 1-12　和田玉青海料青玉平安扣

图1-14 和田玉青海料青玉平安扣

三、折射率

折射率是一个物理性质的数值，即光通过空气的传播速度和光在玉器中的传播速度之比，对于被鉴定的某件玉器制品来讲，折射率是固定的数值，这对于判定其是否为玉器具有重要意义，通常玉器的折射率为 1.61 ～ 1.62，但这一数值对于古玉器显然只是一个参考（图1-13），在鉴定时应注意结合古玉器在广义和狭义上的概念。

图1-13 和田玉青海料青玉执壶（三维复原色彩图）

图 1-15 和田玉青海黄口料山子摆件　　　　图 1-16 和田玉青海料紫罗兰葫芦

四、脆 性

脆性，顾名思义就是受到外界撞击作用的反应，玉器的脆性比较大，这是因为其硬度很高，一般情况下硬度达到 6 ～ 7 以上脆性就非常大了，所以对于玉器而言保护尤为重要，如果摔到地上必然会粉碎（图 1-14），鉴定时我们应注意到这种硬度与脆性之间的关系。

五、绺 裂

玉器有绺裂的情况常见，这可能是本身材质物理性质的影响，也可能是受到外界力量，或者就是热胀冷缩的结果（图 1-15），但绺裂显然对玉器的价值会有重要影响，如果处理不好，无论是原石还是已经做好的玉器在价值上都会一落千丈，因此在鉴定时观察绺裂，就变得十分重要。

六、色 彩

玉器中常见天然的色彩主要有白色、乳白、青白色、青色、黄色、墨色、碧绿等（图 1-16），之后是在这些色彩上的相互衍生色彩，如墨绿色等，我们随意来看一则实例，"锥形器。M21：13，浅黄绿色，磨制光润"（上海博物馆考古研究部，2002），可见是黄色和绿色的融合，这不是一个孤例，而是像这样在色彩上有衍生性的情况十分常见，只是严重程度不同而已，但玉器在色彩上显然是以色纯者为上，如晶莹剔透的羊脂白玉等。总之，玉器在色彩上的渐变意味着品质和等级的下降，鉴定时我们要注意分辨。

图1-17　和田玉青海料墨玉平安无事牌

图1-18　和田玉青海料青玉雕件牌

七、光 泽

玉器光泽就是光线在物体表面反射光的能力，玉器在光泽上表现都比较好，主要特点是非金属光泽和油脂光泽，柔和、淡雅、温润（图1-17），对于古玉比较复杂，由于受沁程度的不同，在光泽上的表现也不一样，严重者会光泽尽失，但通常情况下不刺眼，光泽润泽，更加柔和、淡雅，多数为精美绝伦之器。

八、透明度

透光是玉器透过可见光的程度，玉器在透光上特征非常明确，微透明为显著特征（图1-18），如果玉器过于透明，那么显然透明程度有问题，可能是硅质类的广义玉器，检测后能否称之为真正的玉都成为问题，而不透明的玉器显然是不存在的，因为本身以透闪石为主的玉器之内透光性比较好，所以在透明度鉴定中我们要掌握玉器这种微透明的特征，其显著特征是在透与微透之间的博弈。但通常玉器透明度也会受到自身厚度等因素的影响，显然厚度越大，透明度越低，这一点我们在鉴定时要引起充分注意。

图 1-20　和田玉青海料青玉手镯

九、吸附性

　　吸附效应鉴定原理利用的是自然界宝石类的物理现象，对于电气石类特别有效，但是对于玉器我们可以了解一下，起到参考作用。吸附效应即热电效应，其核心点是，玉器受到加热后所产生的电压能够吸附灰尘（图 1-19），而人工合成的玉器则不会产生这种物理现象，到时候真伪自然洞穿；这种鉴定方法不需要特别的设备，柜台内的玉器在受到太阳光或灯光的照射，所产生的热度就可以了，这些热度使玉器产生电荷，从而可以有效地吸附柜台内的灰尘（图 1-20），我们只要观察其吸附性就可以判定真伪。

图 1-19　和田青玉镀金回纹镯（三维复原色彩图）

十、手 感

人们用手触及到玉器时的感觉是不一样的，如细腻、光滑、粗糙、轻重等（图 1-21），手感虽然是一种感觉，但它却不是唯心的，它也是一种科学的鉴定方法，而且最高境界的鉴定方法之一，当然感触这种鉴定方法需要具备一定的先决条件，所触及的玉器必须是真正遗址出土的标准器，而不是伪器，如果是伪器则刚好适得其反，将伪的鉴定要点铭记心中，为以后的鉴定失误埋下伏笔。而且对于作伪的玉器来讲，在原料、切割、雕琢、打磨等诸多方面都可以按照当时的方法来进行，纹饰可以用电脑技术刻画的惟妙惟肖，各方面的技术指标都可以达到，但唯独就是感觉无法用电脑来完成，所以手感鉴定对于我们鉴定玉器是极其重要的。当人们触及到玉器时的第一感觉应该就是十分细腻，接着是光滑、润泽、油性感等（图 1-22），当然这与玉器选料精良、做工讲究等方面分不开，只要这些方面做好了，很多玉器表面都会出现这种感觉。另外，轻重也是手感的一部分，玉器的轻重主要以胎体厚薄来决定，但同体积的玉器，总会比致密程度不高的玉器要重一些，鉴定时应注意分辨。

图 1-21　和田玉青海黄口料辣椒

图 1-22　和田玉俄料碧玉秋叶

图 1-24 和田玉青海料青玉辣椒

图 1-25 和田玉青海料青玉平安扣

十一、造 型

玉器常见的造型主要有璧、挂件、串珠（图 1-23）、项链、扳指、山子、笔架、笔洗、印玺、簪、鱼、鼎、戈、璜、钺、璋、圭、带钩、佩饰、吊坠、摆件、把件、佛像、观音、龙、虎、天鹅、貔貅、碗、盘、壶、瓶、鹰、鸟、牛、鹿、弥勒、童子、生肖、香炉、念珠、平安扣等（图 1-24、图 1-25），由此可见，玉器的造型种类十分丰富，造型对于玉器鉴定可以说起着决定性的作用，在鉴定时我们应注意两个方面的内容。

一是从时代上看，不同时代会出现相异的器物造型，相同的造型在不同的时代里数量会有异同。

二是从功能上看，造型因需要而产生，因为功能而延续，因此通常情况下，在功能不变的情况下，器物的造型很难改变，一旦人们不需要它，一种古玉器造型很容易就消失掉了。

图 1-23 和田玉青海料、玛瑙组合手串

图1-26　和田玉俄料碧玉秋叶　　　　图1-27　和田玉青海料青玉雕件牌

十二、纹 饰

　　纹饰在玉器上常见，如花卉、叶脉纹、瑞兽、瓜果、动物、生肖、侍女、八仙、几何纹、龙纹、婴戏、诗文、山石、历史故事、神话故事、博古纹、杂宝、观音、弥勒等都有见（图1-26、图1-27）。玉器玉质硬度大，雕琢起来难度很大，必须使用比玉器硬度更大的材料，所以，在古代很多玉工匠都是世代相传，从很小就开始雕刻玉石，一般要有几十年的功力，雕刻出来的纹饰，线条才能流畅、挺拔、刚劲、有力。而我们现代的仿品往往达不到这样的水平，所雕出的纹饰，大多歪歪斜斜，看起来像是小孩子画的线条，软弱无力，其不知就是这个水平的雕刻也是费了很大的力气了，根据这些我们很容易就能辨明真伪。另外，通常作伪的古玉器中有纹者较少，基本都是素面伪器。古玉纹饰不仅是艺术，也是最能反映出工匠在刻画时的所思所想，以及琢玉器水平的高低，再者由于玉器是手工琢刻，并不是翻模，因此古玉纹饰无双，没有两件相同纹饰的玉器，反之则亦然；古玉器线条也是无双，没有两件相同笔道的纹饰线条，反之则为伪器；十分讲究对称，纹饰完全对称则昭示着很有可能为伪器。总之，这些特征只是给读者提供一个研究问题的方法，具体鉴定时要能灵活运用。

十三、陈设装饰玉

陈设装饰是一种功能上的鉴定方法，古玉器春秋时期开始进入失去周礼约束之下的时代，玉器礼器制作态度有所下降，参差不齐（图1-28）。玉器实用性增强，同时装饰性功能在某些玉器之上也有所增强，总体而言陈设与装饰性的功能加强，在玉质使用上虽然还是以和田玉为主，不过玉器的质地逐渐多起来，但礼玉时代优良的传统，一丝不苟的态度基本被保留了下来（图1-29），因此陈设装饰玉器时代古玉器在质量和工艺上总的来看比较好。

图1-28 有沁玉玦·春秋早期

图1-29 墨玉带钩·清代

十四、做 工

做工是玉器鉴定的重要手段，要将硬度很大的玉器制作完美，是件非常难的事情，需要精益求精、一丝不苟的态度（图1-30），因此做工辨伪是古玉器辨伪中最重要的一个环节，不同时代、地域、出土地点、玉器礼器、陈设装饰玉器等在做工上都会有一些差别，这些差别互相渗透，相互影响，组成了一个复杂的鉴定体系（图1-31）。但我们在鉴定过程当中要注意把握住主流，也就是玉器在做工上的高度，这是重要的，因为在某一历史时期内达不到一定水平的古玉器通常多是伪器。如古玉器打磨不仔细者则多为伪器；玉器礼器做工精益求精，无矫揉造作者，如有则为伪器；古玉器造型无双，没有两件相同造型的玉器，这是由古玉器手工琢磨的固有特征所决定，反之则为伪器；做工好的玉器多数属于玉器礼器，反之则为伪器，

图 1-31　黄龙玉桶珠

图 1-32　和田玉青海黄口料辣椒

因为，玉器礼器是权力和地位的象征，所以，决不允许在做工上有一丝的敷衍。玉礼器的雕刻技法十分娴熟，也十分精细，有不少精绝之作，线条韵律自然流畅，刚劲挺拔，可见其技法之娴熟。在雕刻手法上鉴定，不仅有片雕、半圆雕、圆雕，还广泛使用了镂雕，多数是精美绝伦之器。另外，在做工上，民间把玩的古玉器，大多数做工都还可以，但是，和玉礼器具有不可比性，它们之间有天壤之别，因为，民间玉器大有不拘小节之风（图 1-32），同时还有成本因素。

图 1-30　和田玉青海黄口料山子摆件

十五、精致程度

精致程度是对玉器总体的评价，包括玉质、做工等诸多方面，中国玉器精致、普通、粗糙者都有见（图1-33）。从精致玉器上看，礼玉最为精致，时间是商代晚期至西周晚期，精致玉器所占比例最大，春秋早期精致玉器数量有所下降，直至清代都是这样，可见玉器在时代上是一个逐渐递减的过程。从普通玉器上看，绝大多数玉器出现在陈设装饰玉时代，时间从春秋早期至当代都是普通玉器，但相比而言古代在精致程度上比例大，如清代回部作乱，玉料来源被堵塞的年代，是宁可不制玉，也不制作粗制滥造之器，可见其制作态度，这一点我们在鉴定时要注意分辨。

图1-33　和田玉青海料青玉平安扣

图 1-34 石英岩玉貔貅

十六、仪 器

在玉器的辨伪当中使用仪器检测非常普遍（图 1-34），表明仪器检测的观念已深入人心，目前检测报告已经成为一种风尚（图 1-35），这是由仪器检测的优点所决定，因为仪器检测可以准确地检测出质地的成分，迅速测定一件古玉器在质地上究竟是软玉还是硬玉，或者是其他质地。它的出现无疑是古玉器玉质作伪的克星，所以很多玉器产品本身也就附加检测报告，更有甚的情况是先检测后付款。

图 1-35 和田玉青海料白玉带翠观音

十七、时代检测

对于玉器时代判断比较复杂（图1-36），主要还是依靠器物类型对比进行的类比，另外，时代背景、铭文，特别是自铭等都可以成为重要的鉴定依据。另外，仪器检测也可以帮助我们准确的测定年代，但这是一个非常难的过程，需要较高水平物理学和光学等方面的知识，目前只有少数的机构可以进行，本书倡导古玉器辨伪用仪器检测的方法，在数据的支持下，较有说服力，但这些数据显然还需要与考古学、传统金石学等诸多人工的鉴定手段结合起来，综合进行判断，这样才最有说服力。

十八、辨伪方法

玉器辨伪方法是一种方法论（图1-37），一种行为方式，是人们用它来达到玉器玉质辨伪目的手段和方法的总合，因此辨伪方法并不具体。它只能用于指导我们的行为，以及对于古玉器辨伪的一系列思维和实践活动，并为此采取的各种具体的方法。由上可见，在鉴定时我们要注意到辨伪方法在宏观和微观上的区别。

图1-36 和田玉青海料白玉带糖色鱼

图1-37 和田玉青海料白玉观音

图 1-38 和田玉青海料白玉观音

图 1-39 和田玉青海料白玉观音

十九、光 束

光束是用强光手电筒照射玉器鉴定的主要方法之一（图 1-38），将手电筒直接对着玉器照射可以看到光束不是很集中，有混杂感，略微有散射状，这是由其蛇纹石的性质所决定的，但散射的程度比石英石要好一些。

二十、均匀程度

透光均匀程度是鉴定玉器重要的方法之一，通常情况下我们将强光手电筒对着玉器照射，之后平移绕一周，就可以由光的均匀程度（图 1-39），清楚地看到玉器结构是否均匀，通常玉器内部结构在均匀程度上比较好，鉴定时应注意分辨。

二十一、致密程度

致密程度是鉴定玉器的重要方法，将强光手电筒距离玉器几厘米处，通常是呈现 45 度或再斜一些观察，可以清晰地看到器物之内的密度，也就是致密程度是否细腻（图 1-40），当然，玉器在细腻程度上不同器物之间还是差距比较大，但玉器总体上致密程度都比较好。

图 1-40　和田玉青海料白玉平安扣

二十二、纯净程度

　　纯净程度是决定玉器优劣的重要标准之一（图 1-41），通常情况下如果是很薄的片雕，自然光下就可以看清楚玉器上有没有杂质，但是如果过厚，就需要用强光手电筒来观测，由于玉器透光性比较好，所以可以很清楚地看到器物体内有没有颗粒状的杂质，或星星点点状的杂质。玉器在杂质上通常可以分为三种，一是玉质匀净（图 1-42）；二是轻微杂质（图 1-43）；三是严重杂质（图 1-44）。通常情况下早期玉器严重杂质多一些，如龙山文化玉器当中都会有这样或那样的杂质，大小不一，分布不均。其他的玉器匀净程度通常都比较好，在视觉上很难观测到杂质的存在，毕竟是自然之物，从理论上讲，没有杂质的玉器并不存在，因此杂质的匀净程度是一个视觉意义上的概念（图 1-45），以视觉为判断标准，只要我们的视觉观察不到既为通体匀净，鉴定时应注意分辨。

图 1-41　和田玉青海料白玉观音

图 1-42　黄龙玉戒面

图 1-43 和田玉青海料、玛瑙组合手串

图 1-44 石英岩玉貔貅

图 1-45 和田玉青海料墨玉平安无事牌

第二章　新石器时代玉器

第一节　红山文化

一、从密度上鉴定

 密度是辨别红山文化玉器真伪的重要依据（图 2-1），密度的本质是红山文化玉器单位体积的重量，是红山文化玉器内部成分和结构的外化反映，内部结构越是细密，密度越大，不过显然红山文化玉器的密度不及和田玉，所以相同造型的玉器，从手感上也不及和田玉沉。但是比塑料大得多，我们在鉴定时应注意这种感觉。

图 2-1　使用化学法模仿红山文化玉质碗（三维复原色彩图）·当代仿古玉

二、从脆性上鉴定

 红山文化玉器的脆性虽然没有和田玉大，但是成品如果掉到地上也是很容易碎掉，因此不要因为其硬度小一些，而就忽视对于其的保护。

三、从绺裂上鉴定

 红山文化玉器有绺裂的情况经常见（图 2-2），特别是原石比较多见，不过对于古玉而言很少出现这种情况，因为红山文化玉器在当时而言主要是礼器，所以在制作上精益求精，推测在当时选料时已将这些缺陷避免掉了。

图 2-2　仿红山文化玉龟·当代仿古玉

图 2-3　使用化学法模仿红山文化玉猪龙作品·当代仿古玉

四、从色彩上鉴定

红山文化玉器中常见的色彩主要是绿色、碧绿、暗红、蜡黄、灰白、灰绿、黄白、绿白、黄褐、黑色、浅绿、黄绿等（图 2-3），当然，这显然不是所有的色彩，可见色彩之丰富。红山文化玉器色彩鲜亮、明快，用宝石专用灯照，透感相当强，可以清楚地看到内部结构和致密程度。精致程度与色彩上差别不大，没有过于规律性的特征。从纯正程度上看，红山文化玉器在纯正程度上不是很好，串色的情况有见，当然在色彩上评判的标准，除了历史的价值之外，其色彩的纯正程度也是加分的标准。

五、从光泽上鉴定

光泽的概念很好理解，就是物体表面反射光的能力，红山文化玉器光泽并不复杂，首先是非金属光泽、玻璃光泽和油性光泽兼备，另外，红山文化玉器当中蜡状光泽也比较明显。从光亮程度上看，并不强烈，无刺眼感，光泽润泽、淡雅、柔和；偶见有光泽黯淡者，但并非主流。

六、从光束上鉴定

光束鉴定是用强光手电筒照射玉器，是鉴定玉器的主要方法之一。将手电筒直接对着红山文化玉器照射可以看到光束不是很集中，有混杂感，略微有散射状，这是由其蛇纹石的性质所决定的，但散射的程度比石英石要好一些。

七、从均匀程度上鉴定

透光均匀程度是鉴定红山文化玉器重要的方法之一（图 2-4），通常情况下我们将强光手电筒对着红山文化玉器照射，之后平移绕一周，就可以由光的均匀程度，清楚地看到玉器结构是否均匀，红山文化内部结构在均匀程度上比较好。

八、从致密程度上鉴定

将强光手电筒距离玉器几厘米处，通常是呈现 45 度或再斜一些观察，可以清晰地看到红山文化器物之内的密度，也就是致密程度是否细腻，当然，红山文化玉器在细腻程度上不同器物之间还是差距比较大。

九、从吸附效应上鉴定

吸附效应鉴定的原理利用的是自然界的物理现象，既热电效应，加热红山文化玉器体后所产生的电压能够吸附灰尘，而人工合成的红山文化玉器则没有这一物理现象，真伪自然可辨识，不用特意的加热，通常情况下玻璃柜内的太阳光或者是灯光的热度，已经可以使红山文化玉器体两端受热，从而产生电荷。

十、从静电效应上鉴定

静电效应是珠宝鉴定中常见的一种方法，就是利用绝缘材料进行摩擦产生静电效应，这种短暂产生的静电电压瞬间力量很大，可以吸附起纸片，而塑料制成蜜蜡显然不能够产生静电效应，这样立刻就可以洞穿真伪，同样对于红山文化玉器也是这样，如果有用绝缘材料制作而成的伪古玉，一试便真伪可辨。

图 2-4 仿红山文化玉执壶（三维复原色彩图）·当代仿古玉

十一、从造型上鉴定

红山文化玉器的造型主要以玉璧、二联玉璧、三联玉璧、勾云形器、马蹄形器、龟、璜、管、蛇、蜻蜓、蛙、兔、环、龙、璜、箍、玦、鹰、鸟等诸多造型为常见，由此可见，造型十分丰富。我们来看一则实例，"联璧1件（Z1：4）。纯白色，已残。由两个方圆璧联结而成，璧体扁平，内外缘圆钝。通体抛光，素洁温润。残长11.5、宽6.1、厚0.8厘米。联璧的一端有两个并列的单面钻小孔，可用于穿系佩挂"（辽宁省文物考古研究所，2001）。这种玉璧的造型在红山文化时期比较常见，是玉璧造型的主流。造型隽永是红山文化玉器固有特征之一，这是由其礼器的功能所决定的，如红山文化中的"玉猪龙"，头似猪，身、尾似蛇，小的卷曲，就像一个小圆饼；大的身体弯缩就像英文大写字母C一样，多数出土在死者胸前，估计为墓主人生前的护身符一类的物品。而我们知道蛇是一种十分冷峻而又危险的冷血动物，看起来就令人毛骨悚然，特别是在新石器时代，那时人类还处在十分弱小和落后的情况下，对蛇是无能为力，只能把它当做"神"来敬，于是人类开始幻想"神"是什么样子呢？既然是神，那么它一定有可敬之处，而猪是一种很早就被人们所驯化的十分温顺的动物，将蛇头换成猪头，这样的蛇或者是龙就变得很温顺了。正是这样人类就将人性化的东西放在了凶猛强悍的蛇的身上，于是没有一点人性的冷血动物蛇就升华到了可以保护人类无所不能的"神"或者是"龙"，以至于人们死后也要把它带到坟墓里做护身符。再如，鹰是一种常见的动物，鹰击长空，在蓝天上翱翔，在古人看来它没有天敌，又有利爪，在几千米的高空瞬间就能将地上的蛇抓起，而古人是绝没有这种能力的，甚至是超想象的，于是就产生了对鹰的崇拜，红山

图 2-5　仿红山文化玉龟·当代仿古玉

文化玉器中就有许多做工成熟的玉鹰以及绿松石玉鹰，且数量众多，被奉为礼器（姚江波，2001）。由上可见，红山文化玉器对于动物神的崇拜达到了相当高的程度（图2-5）。另外，红山文化玉器中的造型在功能不变的情况下很难改变，但红山文化消亡后，显然这些玉器造型也就完成了其生命的历程，旋即在历史上消失殆尽，如多孔玉璧在红山文化之后基本不见，或者与其他文明结合，如玉鹰的造型在西周时期的虢国墓内依然有见，但只留下红山文化玉器的一些影子而已。

图2-6 仿红山文化玉龟·当代仿古玉

十二、从纹饰上鉴定

在红山文化玉器上雕琢纹饰十分常见，例如一些勾云形玉器一面有纹饰，而另一面光素，在削薄如纸一样的勾云形玉器之上雕刻纹饰，玉器的硬度又这么大，在今天如果是手工雕琢也是不可思议的事情，但是红山文化却将这些纹饰线条雕琢的如此流畅，刚劲挺拔，有些与西周时期的细线纹极为相似，令人叹为观止。纹饰不仅是艺术，也是最能反映出工匠在刻画时的所思所想，以及琢红山文化玉器水平的高低，而相反如果纹饰歪歪扭扭，软弱无力者则多为伪器（图2-6），古红山文化玉器线条也是无双，没有两件相同笔道的纹饰线条，反之则为伪器；讲究对称性，但又不是机械的统一，所以如果有完全对称的纹饰则必然为伪器。

十三、从礼器上鉴定

红山文化玉器以礼器为主，多数红山文化都是礼器，是权力和地位的象征，工匠们会不计工本地将红山文化玉器礼器琢磨的近乎完美，可以说件件都是造型隽永、雕刻凝练之器，因为这与神灵有关，与部落联盟酋长或者某位权力人物的君权神授有关，因此没有选择的余地，必须精美绝伦。这也是红山文化玉器辨伪的特征之一，凡是与做工精湛、造型极致等红山文化玉器有相悖的器皿，多半是伪器。

十四、从精致程度上鉴定

红山文化玉器在精致程度上并不复杂，以精致器皿为显著特征，鉴定时要注意分辨。

十五、从仪器上鉴定

在红山文化玉器的辨伪当中使用仪器

图2-8　北方红山文化玉龟·当代仿古玉

检测非常普遍，但仪器检测对于几千年的红山文化玉器而言显然有时力不从心，只能检测出是否为岫玉类的产品（图2-7、图2-8），但我们可以想象，作伪者同样会使用一块岫玉的原料来进行作伪，因此还需要从造型、纹饰、礼器等以上诸多鉴定要点来进行综合判断，才能辨别真伪。当然，近些年来也出现了一些无损科学鉴定玉器年代的方法，不过成本显然过高。

十六、从辨伪方法上鉴定

红山文化玉器辨伪方法同样是一种方法论，任何辨伪方法其实提供的都是一种思路，没有现成条文式样的鉴定要点，因为鉴定要点是死的，而被鉴定物是不确定的，因此辨伪方法并不具体，它只能用于指导我们的行为，以及对于古红山文化玉器辨伪的一系列思维和实践活动，但是我们显然可以举一反三地看问题，总结出对具体环境之下被鉴定物的鉴定要点。

图2-7　煮玉痕迹明显玉鱼猪龙·当代仿红山文化古玉器

第二节　良渚文化

一、从光束上鉴定

光束是用强光手电筒照射玉器鉴定的主要方法，将手电筒直接对着良渚文化玉器看到的情况比岫玉糟糕，光束不是很明显，散光的情况有见，有混杂感，这是由其玉质决定的，当然，透闪石类质地的玉器光束直射可以看到有极强的透光性，并且会产生聚光，我们在鉴定时应注意分辨（图 2-9）。

图 2-9　有武盘痕迹玉琮·当代仿古玉

二、从均匀程度上鉴定

透光均匀程度是鉴定良渚文化玉器重要的方法之一，通常情况下我们将强光手电筒对着良渚文化玉器照射，慢慢平移照射一周，看透光性是否均匀，如果透光不均匀，就说明良渚文化玉器在内部结构上均匀程度不高，有一定的缺陷。

图 2-10　仿良渚文化鸡骨白沁色玉镯（三维复原色彩图）·当代仿古玉

从玉质上看，良渚文化玉器并不是特别的好，如果用和田玉的标准它算不上玉质上乘（图 2-10），但是我们要考虑这样玉质在良渚文化时期已经是最好的了。

三、从致密程度上鉴定

致密程度本质就是良渚文化玉器的密度，是辨别真伪的关键，密度的本质是内部结构越是细密，密度越大，手感越重，良渚文化玉器在致密程度上比较好，多数符合密度大的标准。我们也可以通过光来观测其致密程度，将强光手电筒距离玉器 3～5 厘米，通常情况下呈 45 度进行观测，但实际情况要根据器物造型来调节角度，总之看清楚为止，可以清晰地看到良渚文化器物之内质地的细腻程度，多数相当细腻。

图 2-11　土埋法痕迹浓郁玉璧·当代仿古玉

图 2-12　强酸腐蚀鸡骨白色玉琮玉质·当代仿古玉

四、从脆性上鉴定

良渚文化玉器在脆性上同样比较大，这与其较硬有关，加之通常胎体比较厚，所以良渚文化玉器很少见到有破损的情况。总之，硬度和脆性都比较大，怕撞、易碎，应加强保护。

五、从绺裂上鉴定

良渚文化玉器绺裂的情况比较多见（图 2-11），看来硬度比较高的玉质在良渚文化时期依然是不好找，十分珍贵，所以才会将有绺裂的原料切割制作玉器，虽然这是影响宝石价值的重要依据，但对于良渚文化我们应更多的是从历史的角度来看待这种缺陷。

六、从色彩上鉴定

良渚文化玉器中常见的色彩主要有赭、褐、棕、黑、墨、黄、白、红等（图 2-12、图 2-13），当然这些色彩并不一定是良渚文化玉器的本色，但是这些色彩往往是相互融合在一起出现，如可以从黄棕色到鸡骨白，蟹青、浅黄绿色、青白、灰绿、深绿等，也可以出现更为复杂的色彩组合，及衍生色彩的组合，总之多是以杂色存在。不过这些色彩多是受沁后的色彩，这与浙江地区雨水比较多，埋藏环境不是很好有很大的关系。只有数量很少的良渚文化玉器在色彩上相对纯净，没有受沁，这样的玉器在色彩上往往比较浅淡，鉴定时应注意分辨。

图 2-13　仿鸡骨白沁色玉琮·当代仿古玉

图 2-14　良渚文化玉琮·当代仿古玉

七、从光泽上鉴定

良渚文化玉器在光泽上特征明确，以淡雅的非金属光泽为主，光泽黯淡，有一定的油性感，柔和。

八、从造型上鉴定

良渚文化玉器常见的造型主要有玉璧、玉琮、玉璜、玉环、玉瑗、玉钺、玉冠形器、玉三叉形器、玉锥形器、玉柱形器、梯形器、玉半圆形饰、玉杖端饰、玉镯、玉佩、玉勺、玉珠、玉管、玉坠等（图2-14至图2-18），由此可见，良渚文化玉器造型丰富，主要以礼器、工具类、佩饰等为主。其中有些器物造型对于后来的影响比较大，如玉璧的造型后来基本没有改变，玉琮的造型也是这样，显然说明良渚文化玉器中的某些造型已经达到了设计的最佳状态，良渚文化玉器在造型上的极尽合理性与其主要是作为礼器来使用有关，这些礼器充满了对自然神灵的崇拜，如玉琮的造型外方内圆，外方象征大地，内圆象征天庭，大地一层层的升起，最终达到天庭，拥有玉琮的部落联盟酋长显然就可以跟上天交流，最终获得权力。正如玉琮一样良渚文化玉器的造型设计不是随意而就的，而是有着深刻的象征意义，因此在造型上也是穷尽智慧，设计新颖、造型隽永、弧度自然，件件都是精美绝伦之器，昭显着良渚文化玉器不计工本的奢华，这些在鉴定时我们应注意分辨。

图2-15 化学处理痕迹明显玉璧（未试水）·当代仿古玉　　图2-16 造型新奇古玉璧·新石器时代（当代仿古玉）

图 2-17　南方良渚文化玉琮·当代仿古玉

图 2-18　局部墨玉琮·仿良渚文化玉器

九、从纹饰上鉴定

　　良渚文化玉器纹饰是其重要鉴定要点，良渚文化与红山文化区别之一就是不仅仅重视造型，同时也十分重视纹饰，雕琢纹饰十分细腻。常见的纹饰种类以自然神和神兽的崇拜为显著特征，如兽面纹、鸟纹、人面纹等，我们来看一则实例。"琮 1 件（M16：17）。以四折角为中线，琢刻四组九节人面纹，圆眼及鼻纹浅显"（上海博物馆考古研究部，2002）。可见人面纹特征比较清晰，但人面纹是否是对于祖先神灵的崇拜，目前学术界还没有定论，但起码人的形象已经跃然玉器之上，令我们感慨万千。兽面纹内的题材多样化、抽象化，有些兽面纹明显是由一些猛兽进化而来，但由于抽象的程度比较深刻，显然已经不能直接说出是哪一种，也有可以辨识的，如兽面文中鸟纹、龟纹、一些龙首的纹饰都可以辨识。从构图上看，良渚文化玉器纹饰极为讲究对称，对称在纹饰之中无处不在，上下对称、左右对称、兽面纹与兽面纹对称等，突出的是礼器庄严肃穆，这种对称是艺术，但显然超出了艺术的范畴，反映出其礼器的本质；从纹饰雕琢上，良渚文化玉器在雕琢上非常细腻，可以刻画出犹如头发丝的规模性细密线条，且富于变化，直线、斜线、折线、弧线、曲线、波折线条等相互组合使用，线条流畅、挺拔、刚劲、有力，勾勒成了一幅幅"惊天地泣鬼神"的作品，可见其是不计工本，有的玉器雕刻成功可能需要数年，但显然在纹饰的雕琢上良渚文化玉器没有丝毫懈怠，态度从始至终都是精益求精，极尽心力。

十、从礼器上鉴定

良渚文化玉器多是礼器，象征权力和地位，部落联盟酋长们利用玉器向人们解释权力的来源，统治的依据，所以工匠们不计工本的制作，将良渚文化玉器礼器琢磨的近乎完美，可以说件件都是造型隽永、雕刻凝练之器。良渚文化玉器实际上在功能上与后来商周时期的礼器已无异，鉴定时我们应注意体会。

十一、从做工上鉴定

良渚文化玉器在做工上精益求精、一丝不苟是其本色，我们来看一则实例，"泡1件（M15：9）。玛瑙质。牙白色，中间隐现白色的色层。馒头形，平底钻牛鼻穿。直径1.9、高1.35厘米"（上海博物馆考古研究部，2002）。我们可以看尺寸，如此之小的一件器物，而且是硬度极大的玛瑙质地，做成了馒头形，而且平底还钻了牛鼻穿，这在今天用机械化也很难做到，何况良渚人是完全用手工制作而成的，可见良渚文化玉器的确是精工细琢。做工辨伪是古良渚文化玉器辨伪中最重要的一个环节，良渚文化玉器有权力和地位象征的功能，决不允许在做工上有一丝一毫的敷衍，在雕刻手法上片雕、半圆雕、圆雕、浮雕、浅浮雕综合运用，几乎全部是精美绝伦之器，如果碰到敷衍的作品显然为伪器（图2-19、图2-20）。

图 2-19　略有伤痕玉璧·当代仿古玉

图 2-20　良渚文化玉璧·当代仿古玉

图 2-21　温润法玉璧·当代仿古玉

十二、从仪器上鉴定

　　良渚文化玉器的辨伪中仪器检测有见，但对于年代检测似乎是一个难题，目前有一些仪器检测的方法，年代可以很准确，而且可以无损检测，但做这种检测的机构很少，只限于少数的科研机构，相信今后一定能够普及（图 2-21）。

第三节　仰韶至龙山文化

一、从仰韶文化玉器上鉴定

在新石器时代中国只是周边地区的玉器文明发达（图 2-22），在红山和良渚文化玉器文明上达到顶峰的时候，中原地区的仰韶文化玉器文明却是黯淡无光，而是以其光辉灿烂的彩陶文明为主。我们知道仰韶文化为黄河流域的基本文化，以黄河中游为主线，其支线广及大河上下、长江流域、沙漠瀚海，同时期再没有任何一个文化可与仰韶文化中的彩陶文明相媲美了。仰韶文化大约经历了 2000年左右的发展历程，可见其发展时间之长，影响之大，而在这样的一个文化中没有玉器文明，我们就不能说新石器时代的玉器文明是完整的，而只能说新石器时代的玉器文明只是中国周边地区的玉器文明，但这些并不重要，重要的是以红山和良渚文化为代表的古拙

图 2-22 中原地区单孔玉铲·新石器时代　　　图 2-23 中原地区青玉铲·新石器时代

玉器文明影响到了仰韶文化彩陶文明，在红山文化和良渚文化都神秘地消失之后，中国周边地区的古拙玉器文明通过仰韶文化传承了下来（图2-23），在继仰韶文化基础之上产生的龙山文化玉器文明，形成了中原地区玉器文明的雏形（姚江波，2009）。由此可见，仰韶文化玉器文明虽然不发达，显得原始，但它的确是吸收和借鉴、直接承接了神秘消失的良渚文化和红山文化的稳定成果（图2-24），如红山文化中的玉鹰（图2-25）、良渚文化中的玉璧（图2-26）、玉琮（图2-27）等造型在夏商周等时代里功能依然还是礼器，造型基本不变（图2-28）。

图 2-24　独山玉斧 · 新石器时代

图 2-25　仿红山文化玉鹰 · 西周晚期

图 2—26　良渚文化玉璧·当代仿古玉

图 2—27　温润法墨玉琮·当代仿古玉

图 2—28　有裂纹青玉琮·西周

二、从龙山文化玉器上鉴定

继仰韶文化之后而兴起的龙山文化，距今约 4000 ～ 5000 年，因 1928 年首次在山东省章丘县龙山镇的城子崖发现而得名，龙山文化取代仰韶文化的原因主要应该是由于环境的变化，据资料表明"距今 5000 ～ 3500 年时，赤道辐合带逐渐向南撤离，赤道西风带也随之南迟，其中向北的一支到达黄河中下游的频率也在减少，这时正值新石器时代的晚期，5000 年前的最高气温开始下降，水分也没有以前充足，气候再次发生了变化"（姚江波，2001）。气候的变化迅速导致了黄河中游地区环境的恶化，人们不得不向黄河中下游地区迁移，这样仰韶文化的统治宣告结束。再者此时的人类活动能力增强，也是导致沿黄河而下的结果。由此可见，龙山文化与仰韶文化一脉相承，是夏、商、周文明的开端，最终形成了华夏文明，这样看来龙山文化玉器文明与仰韶文化有着千丝万缕的联系，可以说是仰韶文化玉器文明的继承和发展。但从龙山文化玉器来看，龙山文化玉器并不是简单的对于仰韶文化的继承和发展，而是在继承中发展，在龙山文化之中产生了诸多新的器物造型，如圭和璋等重要礼器都是在这一时期产生的（图 2-29 至图 2-31），因此龙山文化玉器的可贵之处不在于它质量的好坏，而在于它是中原地区玉器文明的开端。

图 2-29　龙山文化玉璋·新石器时代　　图 2-30　龙山文化玉璋·新石器时代

图 2-31　龙山文化玉璋·新石器时代

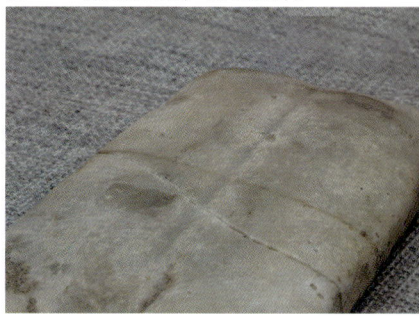

三、从密度上鉴定

密度是辨别仰韶至龙山文化玉器真伪的重要依据（图2-32），密度的本质是单位体积的重量（图2-33），是内部成分和结构的外化反映，内部结构越是细密，密度越大。但通常情况下仰韶文化玉器密度不是很大，有很多就是普通的石头质地，结构并不致密，这一点我们在鉴定时应引起注意。

图2-32 玉铲·新石器时代

图2-33 中原地区玉铲·新石器时代

图 2-34　墨玉铲·新石器时代

图 2-35　墨玉铲·新石器时代

四、从脆性上鉴定

脆性顾名思义就是受到外界撞击作用的反应（图 2-34），仰韶至龙山文化玉器的脆性不大，易碎的可能性比和田玉小得多，但是除了一些较薄的器物造型，如玉璧、玉环等造型除外（图 2-35），在完残程度上表现比较好，我们来看一则实例，"锛 1 件（采：149）。浅绿色。上端略窄，下端较宽，两侧斜直，平面近梯形，一面较平，另一面微鼓，两端较薄，均为平直刃。长 5.1、宽 1.4～2.5 厘米"（中国社会科学院考古研究所内蒙古工作队等，2001）。团结遗址的年代大致相当于仰韶文化的年代，可见这件玉锛至今完好无损（图 2-36），像这样的例子很常见，同时也可以看到仰韶至龙山文化的玉器在脆性上就是比较小（图 2-37）。

图 2-36　中原地区玉刀·新石器时代　　　图 2-37　玉铲·新石器时代

五、从绺裂上鉴定

　　仰韶至龙山文化玉器有绺裂的情况有见（图2-38），在矿物的表面深入胎骨的绺裂不多见，这显然与当时玉料比较容易选择有关，当时玉料就是普通石质的材料，数量众多所以就不会选择有绺裂的了（图2-39），鉴定时应注意分辨。

图2-38　孔未穿玉铲·新石器时代

图2-39　玉铲·新石器时代

六、从色彩上鉴定

仰韶至龙山文化玉器中常见的色彩主要有浅绿、灰黑、深绿、黄绿、青绿、墨绿、乳白、黄褐色等（图 2-40），可见在色彩上比较丰富（图 2-41）。我们来看一则实例，玉璧"B 型：1 件（M486 ∶ 2）。用墨绿色玉石磨制而成，石中泛出白、黄石纹"（山东省文物考古研究所等，2002），由此可见，这是一个以墨绿色为主色，中泛出黄、白两色的玉璧，但同时也有比较纯正的色彩独立存在，来看一则实例，"环 1 件（采：148）。白色"（中国社会科学院考古研究所内蒙古工作队等，2001）。看来这一时期玉器在色彩上纯色和复色并存。

图 2-40　玉铲·新石器时代

图 2-41　青玉钺·夏代

图 2—42　玉斧·新石器时代

图 2—43　青玉斧·新石器时代

七、从光泽上鉴定

　　仰韶至龙山文化玉器光泽普遍较为黯淡（图 2—42），物体表面对光的反射能力有限，从类别上看，仰韶至龙山文化玉器在光泽上并不复杂，首先是非金属光泽，另外，给人的感觉是油性光泽浓郁（图 2—43）。总体感觉是不刺眼，光泽润泽，淡雅柔和（图 2—44），光泽黯淡者也常见。

图 2—44　大理石质玉铲·新石器时代

八、从造型上鉴定

仰韶至龙山文化玉器常见的造型主要有玉锛、玉璋、玉璜、玉琮、玉钺、玉圭、玉戚、玉铲、玉斧、玉管、璧环、玉玦、玉镯、玉刀、玉戈、玉珠、玉兽面饰、玉璇玑形环等（图 2-45）。由上可见，这一时期玉器造型相当丰富，但多数为自发而来的造型，如玉锛、玉铲、玉斧等很明显在造型上尚未脱离当时使用石器的造型，有的只是略有改变（图 2-46）。但同时在造型上也有创新，如圭和璋的造型产生，并大量发展。另外，继续借鉴周边地区玉器文明中的玉器造型（图 2-47），如红山文化和良渚文化玉器，且对这些玉器造型进行改造，并逐渐固定化了新的玉器造型（图 2-48）。下面来看圭和璋的造型。

（1）玉圭。造型为长条形，扁平状，上端为等腰三角形，下端平直，但这只是玉圭的一般造型特征，事实上我们发现的玉圭在造型上还有很多种，如《说文》所述的："圭上圆下方"（图 2-49），可见玉圭的造型上端也不一定全部都呈等腰三角形，总之玉圭的造型很复杂，龙山文化时期玉圭在造型上虽不及《说文》所述标准，但长条形、扁平状基本固定化了，后来的圭只是在细节上，如顶端等腰三角更为标准一些上进行了变革，可见其基本的造型并没有改变。

图 2-45　玉斧·商代

图 2-46　玉钺·夏代

图 2—47 玉铲·新石器时代

图 2—48 玉铲·新石器时代

图 2—49 玉圭·龙山文化

图 2-50　龙山文化玉璋·新石器时代

图 2-51　玉璋·龙山文化

图 2-52　玉斧·新石器时代

图 2-53　龙山文化玉钺·新石器时代

　　（2）玉璋，重要玉礼器造型（图 2-50），从造型上大致可分为璋、牙璋、赤璋、璋邸身、边璋、大璋、中璋等（图 2-51），《周礼注疏》中所释："圭为璋"《说文》也认为"剡上为圭，半圭为璋"，《周礼》记载"具有祭祀山川，造赠宾客"之功能。璋之造型比较复杂，龙山文化玉璋也是较具复杂性，周礼所述标准的造型显然还未完全出现，龙山文化玉璋造型相当原始，形制俭朴，类似于柄近，方柄形器底部往往斜杀出齿牙，在厚薄上也是不一，依然带有器向礼器过度的痕迹。由此可见，玉璋的造型显然是在不断地进行尝试。

　　另外，龙山文化的玉器造型玉钺、玉斧、玉刀、玉戈、玉戚等常见（图 2-52），可见都是兵器，这是龙山文化玉器的一个特点，而我们知道这些玉器显然都是玉礼器的一种，象征着兵权，也就是军事权力上天神授（图 2-53），由此可知，在龙山文化时期军事权力的地位进一步上升，私有制进一步扩大化，社会形态进入准国家化状态。

九、从纹饰上鉴定

在仰韶至龙山文化玉器上纹饰并不发达，大多数玉器之上光素无纹（图 2-54），只有很少数的玉器之上有见纹饰。我们来看一则实例，"鸟 1 件（Ⅳ T4W1 ： 4）。墨绿色玉。圆雕，柱形立鸟，鸟头、嘴表现写实，双翅用线刻纹表示"（河南省文物考古研究所，2000）。由此可见，这也不是一件真正想装饰纹饰的玉器，只是为了双翅表现的需要从而刻划，由此可见，仰韶至龙山文化玉器显然不是以纹饰取胜（图 2-55），在纹饰装饰上较为黯淡。

图 2-54　青玉铲·新石器时代

图 2-55　青玉铲·新石器时代

十、从礼器上鉴定

仰韶至龙山文化玉器多数是礼器（图 2-56），这一点不可置疑，是权力和地位的象征，如玉钺、玉斧、玉刀、玉戈、玉戚等造型（图 2-57），被打磨的十分精致（图 2-58），大多数都是军事权力的象征。圭、璋等是为祭祀自然神应运而生，这一点我们在鉴定时应引起注意。

十一、从做工上鉴定

仰韶至龙山文化玉器在做工上态度比较认真（图 2-59），遗憾的是在做工上未能达到较高水平，特别是造型简单，做工难度不大，如很少见到像红山文化勾云形器那样薄如纸张一样的雕刻，再者在纹饰上比较简单，很少刻划纹饰，这与仰韶文化和龙山文化本身做工技术上的水平较低有关。以片雕、半圆雕为主，真正圆雕和镂雕的情况很少见。从做工态度上，仰韶至龙山文化时期的玉器作品做工是非常认真，一丝不苟的，粗制滥造的作品不见，鉴定时应注意分辨。

图 2-56　玉铲·新石器时代

图 2-57　青玉铲·新石器时代

图 2-58　青玉铲·新石器时代

图 2-59　青玉铲·新石器时代

图 2–60　青玉铲·新石器时代

图 2–61　青玉铲·新石器时代

十二、从精致程度上鉴定

　　仰韶至龙山文化玉器在精致程度上并不复杂，精致、普通、粗糙的玉器都有见。仰韶文化时期精致作品很少见，至龙山文化时期数量有所上升；普通器皿仰韶文化和龙山文化时期都是最为常见，粗糙者无论哪个时期都很少见（图 2-60），这一点我们在鉴定时要注意分辨。

十三、从光束上鉴定

　　光束鉴定是用强光手电筒照射玉器进行鉴定的主要方法，仰韶至龙山文化玉器大多数玉器不透光（图 2-61），没有光束，偶有见透光者，多呈现散光性，没有像和田玉那样的聚光效果。

十四、从均匀程度上鉴定

多数仰韶至龙山文化玉器不透光（图 2-62），偶见透光者，平移照射一周光多不均匀，证明其内部结构相当不均匀，唯一的解释是在玉质上没有经过筛选（图 2-63）。

图 2-62　青玉斧·新石器时代

图 2-63　青玉铲·新石器时代

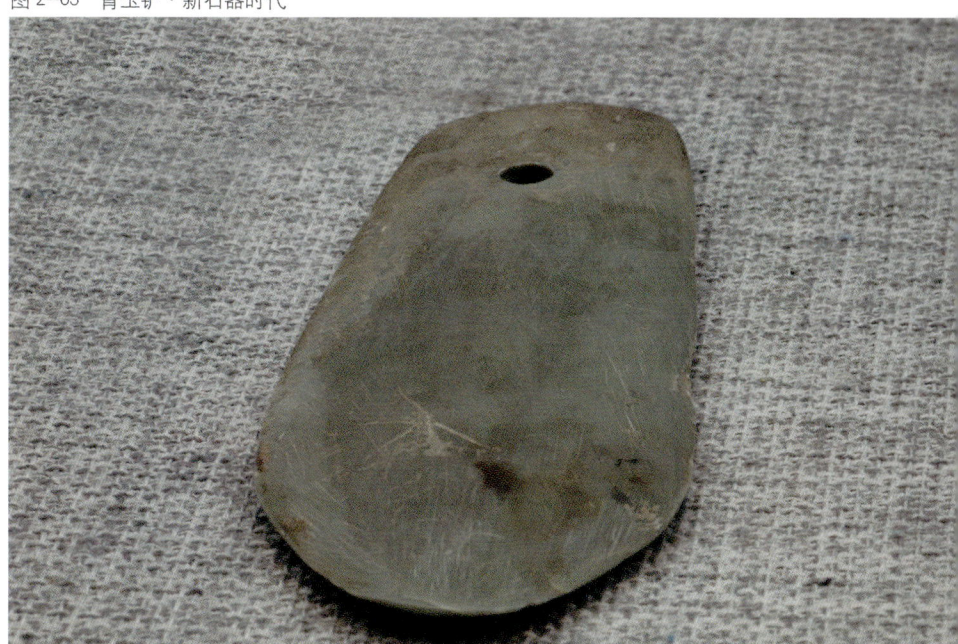

第三章　夏商西周玉器

第一节　夏代玉器

一、从时代背景上鉴定

夏代是中国历史上第一个奴隶制国家,由大禹的儿子启建立,《竹书纪年》"有王与无王,用岁四百七十一年矣",由此可见,夏代时间很短,据《竹书纪年》所述夏代有 471 年时间,许多夏代遗址的发现为我们揭开夏代之谜提供了钥匙,如河南偃师二里头、山西夏县东夏冯、襄汾陶寺遗址等遗址,都出土了众多玉器,从这些玉器来看,夏代玉器主要是对龙山文化的继承(图 3-1),当然,借鉴周边地区玉器文明成果也有,形成了中原地区玉器文明的雏形。

图 3-1　单孔青玉铲·新石器时代晚期至夏代

图 3-2　粗质玉刀·新石器时代晚期至夏代

图 3-3　单孔玉刀·新石器时代晚期至夏代

二、从脆性上鉴定

　　夏代玉器在脆性上不是很大，但也要保护，因为通常夏代玉器制作的都比较薄，我们来看一则实例，"玦 1 件（T0107②C：4）。已残。器体光滑，体薄，磨制精细。直径 7.5、肉宽 1.2、最厚 0.2 厘米"（广东省文物考古研究所等，1998）。由上例可见，这件玉玦的最厚处只有 0.2 厘米，可见是多么薄，直径又是 7.5 厘米，这样的大小对于玉玦来讲已经是非常之硕大了，因此虽然夏代玉器在硬度上不大，理论上其脆性不是很大，但由于其体型大且极薄，所以对于夏代玉器而言也应该好好保护，不然很容易断掉。

三、从绺裂上鉴定

　　夏代玉器原石有绺裂的情况不多见（图 3-2），原因很简单，就是夏代玉器在材料上的易得性，决定了夏代玉器可以随意选择好的材料来进行加工，这样就成功地避免了珍贵材料绺裂的问题。

四、从光束上鉴定

　　用强光手电筒照射夏代玉器，透光性比龙山文化时期好一些，但光束不是很明显，光晕不大，散光多见，有混杂感，透闪石质地材质少见，但也有，由此可见，夏代玉器显然比龙山文化玉器在光束上好一些。

五、从均匀程度上鉴定

夏代玉器在透光均匀程度上大多不是很好（图 3-3），这说明夏代玉器在内部结构上并不是很好。

六、从致密程度上鉴定

现代玉器在致密程度上不好，致密程度本质是密度，这说明夏代玉器在内部结构的细腻程度上有问题，细腻者有见，但数量很少。

七、从色彩上鉴定

夏代玉器中常见的色彩主要有青色、黑色、黄色、紫色、浅绿、灰黑、深绿、黄绿、青绿、墨绿、乳白、黄褐、绿色、红色等（图 3-4），有见独立色彩存在，也有见组合在一起的色彩存在，在色彩上表现相当强劲，特别是夏代玉器当中经常使用河南南阳玉，这种玉有独色，也有杂色，紫、白、褐、绿、青、墨等色相互杂乱组合在一起，这些色彩相互串联的纽带是渐变，渐变将不同的色彩很自然地融合在一起，可见其在色彩上的丰富性。

图 3-4 玉铲·新石器时代晚期至夏代

图 3-5 青玉铲·新石器时代晚期至夏代

图 3-6　南阳玉质戈·新石器时代晚期至夏代

八、从光泽上鉴定

夏代玉器光泽淡雅，物体表面对光的反射能力有限，但夏代玉器在光泽上并不复杂，多数通体闪烁着非金属的油性光泽，个别有蜡状光泽。

九、从造型上鉴定

夏代玉器常见的造型主要有玉璜、玉钺、玉戚、玉铲、玉刀、玉戈、玉柄形器、尖形器、方形器、镯形器、锥形器等（图 3-5）。由上可见，这一时期玉器造型相当丰富，尤其是以兵器为多，可知军事权力在国家的形成当中十分重要。对于传统的玉器造型也有些改变，如玉刀的造型有刃，等腰梯形，且各有对称的锯齿，刀体上方靠近刀背处有等距离的圆孔，3 孔和 7 孔为多，多以奇数为组合，这说明夏代玉刀以奇数刀为主，鉴定时应注意分辨。总的来看，夏代玉器在造型上并不复杂，以简洁为主。

十、从纹饰上鉴定

在夏代玉器上纹饰并不发达，基本上延续龙山文化时期的特点，大多数玉器之上光素无纹（图 3-6），只有很少数的玉器之上有见纹饰。如在刀的近两头处，往往刻有网状斜线，可能是作为装饰用，也可能是另有其他礼器的含义，由此可见，夏代玉器显然不是以纹饰取胜，在纹饰装饰上同样较为黯淡。

十一、从礼器上鉴定

夏代玉器多数是象征军事权力的礼器，如玉钺、玉斧、玉刀、玉戈、玉戚等造型，造型隽永，做工精细；而圭、璋等祭祀自然神的玉礼器退居到次要地位，这一点我们在鉴定时应引起注意。

十二、从做工上鉴定

夏代玉器做工精致，琢磨细致，在选料上也选择了一些如独山玉的较优玉料（图 3-7），以片雕、半圆雕为主，粗制滥造者不见，鉴定时应注意分辨。

十三、从精致程度上鉴定

夏代玉器在精致程度上精致、普通者都有见，但显然以精致为主，只是在玉质原料的选择上有时不是太好，这一点我们在鉴定时要注意分辨。

图 3-7　非软玉制品·新石器时代晚期至夏代

第二节　商代玉器

一、从光束上鉴定

用强光手电筒照射商代玉器，多数透光性较好，如和田玉、玛瑙、玉髓、水晶等（图 3-8）。但是，如果是砗磲、绿松石等在透光性上就不一定很好了，主要有两点：一是光打不进去，二是光束是散的，有混杂感，当然这主要是指玛瑙一类的硅质玉，我们在鉴定时应引起注意。

图 3-8　绿松石环·商代

图 3-9　仿商代玉兽·当代仿古玉

二、从均匀程度上鉴定

商代玉器在透光均匀程度上比较容易判断，用宝石鉴定专用强光手电筒对着玉器，之后平移一周，看光的均匀程度，如果均匀程度非常好，这说明和田玉内部结构较好，反之则亦然。在商代和田玉在均匀程度上比较好。

三、从致密程度上鉴定

商代玉器在致密程度上同样分为两种情况，和田玉质在致密程度上多数非常好，非常的细腻、温润，密度比较大，其他玉器玉质在致密程度上也都是比较好，对于致密程度的观察，通常情况下是将强光手电筒呈 45 度的角度射到表面，其实就很清楚地看到结构是否致密，鉴定时应注意分辨。

四、从脆性上鉴定

脆性顾名思义就是受到外界撞击作用的反应，商代玉器硬度比较大（图 3-9），从而决定了其在脆性上也比较大，需要保护的等级有待加强，特别是对于商代和田玉的保护更是这样。

五、从绺裂上鉴定

商代玉器有绺裂的情况有见，就是在矿物的表面深入胎骨的绺裂，有时会比较明显，这是影响宝石价值的重要依据。如和田玉质地的商代玉器之上有绺裂者很少见，人们对于玉料的选择比较严格。从性质上看，礼器之上很少见到绺裂的情况。

六、从色彩上鉴定

商代玉器中常见的色彩主要有青、白、黄、碧、墨、碧、乳白色、灰白、灰黄、黑、浅黄、绿、绛紫等色（图 3-10）。由此可见，商代玉器在色彩上的复杂性，和田玉的色彩较为纯正，如青玉、白玉、碧玉、墨玉等都有见，但对于玉质比较复杂的商代玉器而言，其色彩的复杂程度可想而知，而且这些色彩多数呈现出渐变性，也就是多种色彩组合在一起，如灰黄、灰白等都比较常见。

七、从光泽上鉴定

光泽的概念很好理解，就是物体表面反射光的能力，商代玉器在光泽上并不复杂，多数通体闪烁着非金属的淡雅光泽，和田玉在光泽上更好一些，光泽润泽、柔和，是商代玉器的主流。非和田玉质在光泽上不是很好。

图 3-10　玉璧·商代

八、从造型上鉴定

商代玉器造型异常丰富，早期主要有玉圭、玉琮、玉璋、玉刀、玉戈、玉钺、玉璧、玉铲等（图3-11），我们可以看到这些造型基本上都是新石器时代玉器造型的延续，特别是龙山文化时期玉器造型的顺延，我们来逐个看这些造型，可以看到产生于龙山文化时期的圭和璋在商代早期相当流行；玉刀的造型也较为古老，流行于龙山文化和夏代，我们可以看到在商代早期其流行势头依然强劲；琮的造型可以说是更为古老，为新石器时代良渚文化玉器中的典型器物，由以上可见，我们可以看到在商代早期也非常流行；玉钺也是新石器时代的典型玉器造型，在新石器时代里可以看到许多玉钺和石质的钺，可见在商代早期依然有玉钺的存在，由此可见，商代早期延续了许多新石器时代玉器的造型；同样戈也是这样，戈应该是夏代青铜器和玉器中最为流行的造型之一，戈在商代早期的流行反映了商代早期人们对于兵器的无比崇拜；玉璧的功能是一种财富的象征，玉璧的造型在新石器时代红山文化时期就已经相当流行，同样良渚文化玉璧也较为流行，而我们可以看到玉璧的生命力是如此之强劲，在商代早期依然是非常流行的玉器造型之一；玉铲的造型十分古老，为仿石质农具铲的造型，在新石器时代的中原地区常见玉铲造型，龙山文化时期也多见，可以看到这一由农业生产工具脱胎而来的玉器造型在商代早期依然十分流行；以上我们选择了几种在商代早期较具代表性的造型，看了它们的源头，我们可以感受到商代早期的玉器造型首先是新石器时代和夏代玉器传统

图 3-11 有武盘痕迹仿商代玉兽·当代仿古玉

图 3-12　玉璧·商周时期

图 3-13　玉璜·商周之际

的延续，其次从商代早期流行的这些玉器造型和功能上可以看出，商代早期的社会环境和时代背景与新石器时代晚期几乎相同，至少说是并没有太大的变化（图3-12、图3-13），人们依然是对自然神进行崇拜，这才导致了在商代早期，玉圭、玉琮、玉璋等自然神崇拜的造型依然流行；再者就是对兵器的崇拜，如在商代早期的玉刀、玉戈、玉钺等都属于兵器来造型；最后是对农业生产及财富的崇拜，在商代早期有很多这样的造型，如玉铲等；圭和璋从某种意义上讲也是源自于对农业生产崇拜的产物，所以，可以这样讲商代早期的玉器造型直接反映商代社会时代背景，反过来其社会环境同样能够反映玉器的造型，鉴定时要注意到这种辩证的关系。然而随着时间的逝去，至商代中晚期，这种玉器造型体系逐渐开始崩溃，表现为一些反映自然神崇拜的造型正在逐渐减少，如圭、璋等造型减少到了一定的程度，在著名的殷墟妇好墓玉器中竟然没有发现玉璋的造型，这说明在商代社会中后期随着人们征服自然能力的增强，很多自然神也就没有崇拜的必要了，而逐渐转向祖先神和对一些更为神秘自然神的崇拜，如玉圭虽然在商代中后期还有，但是，其功能却发生了巨大的改变，让我们来看一个惊世的考古发现，这个发现就是美洲玛雅文明中的奥尔梅克拉文塔第四号文物玉圭铭文的出土，这组玉圭一共六件，每件玉圭上镌刻着纹饰和图案，然而令人惊奇的是，这些纹饰和图案所描述的竟然是殷代的祖先，如，"第五圭：十一示土（十二宗祖）二（既社祭殷十四位先王）"这些商人的遗物证明了美洲的核心文明奥尔梅克文化遗址为殷人所建

图3-14 仿商代玉兽·当代仿古玉

立（王大有等，2000）。恰好这些玉圭的造型与殷墟妇好墓出土玉圭造型极为相似，可能为同时期的制品，由此可见，在商代晚期玉圭的功能已经变成了一种类似于我们现在牌位的功能，无非是一种较为高级记述商王的牌位而已，这说明在商代晚期随着社会环境的改变，许多传统下来有关自然神崇拜的玉器要么选择消失，要么被迫改变其功能，只有这样才能生存下去，加之随着众多新的玉器造型不断地产生，中原地区古玉器文明的巅峰时刻终于到来了，可见商代中晚期的玉器造型极为丰富，常见的造型有玉圭、玉斧、玉凿、玉锯、玉镰、玉簋、玉盘、玉锛、纺轮、玉梳、玉耳勺、玉臼、玉杵、玉匕、玉笄、玉钏、玉串珠、玉管、水牛形、匕首形、柱状柄形器、玉龙、玉凤、玉人、玉鸽、玉鸱鹠、玉链、玉虎、玉鹤、玉鹰、玉象、玉蝠、玉蝉、玉蚕、玉螺蛳、玉鹅、玉鸭、玉螳螂、玉鱼、玉熊、玉鹿、玉猴、玉马、玉牛、玉燕雏、玉狗、玉兔、玉羊头、玉鹦鹉等，虽然以上造型还不是商代中晚期玉器造型的全部，但由上已经可以看出商代玉器在造型上的繁荣，这些造型除了玉礼器之外还有众多非礼器的造型，我们来看如仪仗类、工具、装饰类、佩饰、玉雕小动物等，但在这些造型中玉礼器始终占据着重要位置，其余玉器造型虽然也是种类繁多，但在玉质、做工、造型和纹饰上都占不到主流，所以，商代玉器的造型依然是以礼器玉的造型为主要特征。

九、从纹饰上鉴定

在商代玉器上雕琢纹饰十分常见（图3-14），纹饰不仅是艺术，也是最能反映出工匠在雕刻时的所思所想，以及琢玉水平的高低；商代玉匠多是世代相传，从很小就开始雕刻玉器石，多是在有了几十年功力的基础上才开始雕刻玉器，特别是玉礼器，线条流畅、挺拔、刚劲、有力，反之则为伪器。由于商代玉器是手工琢

刻，并不存在翻模的情况，因此商代玉器纹饰无双，没有两件相同纹饰的商代玉器，反之则为伪器；商代玉器线条也是无双，没有两件相同笔道的纹饰线条，反之则为伪器；讲究对称性，但又不是绝对的统一，所以如果有完全对称的纹饰则为伪器，具体鉴定时要能灵活运用。

十、从做工上鉴定

商代玉器的做工精益求精，无半点敷衍，商代玉器无论品质优还是劣，做工都是一丝不苟（图 3-15），所以，如果我们看到做工不是很好商代玉器，那多半是伪器。商代玉器的装饰主要是以纹饰为主，商玉器之上的纹饰线条多阴线双勾；阳线多假阳线，就是磨去阴线外侧，再磨去内线边，使其呈弧状；其纹饰线条流畅，刚劲有力，挥洒自如；但商代玉器之上的纹饰也不是太多，有相当多的玉器为素面；而且大篇幅的铭文很少，多数铭文为一到两个字，如在殷墟妇好墓玉器中就发现有琢刻"卢方"的铭文（杨伯达，2002），"卢方"应该是一个进贡玉器的地名。不过在商代有铭文的情况很少，基本上属于偶见。从具体的做工手法上看，在商代手法较多，主要有镂空、琢磨、雕刻、钻孔、画样、锯料、抛光、掐环、挖凿、双勾线、浮雕、阴刻、阳刻等，总之，商代玉器在做工上比较讲究，件件精雕细琢，可谓是造型隽永、雕刻凝练。

图 3-15 造型隽永玉璧·商代

十一、从礼器上鉴定

　　商代玉礼器是权力和地位的象征，工匠们不计工本地将商代玉器礼器琢磨的近乎完美，可以说件件都是造型隽永、雕刻凝练之器（图3-16）。因此商代玉礼器辨伪的特征是明确的，如西周晚期商代玉器礼器有这样几个特点，一是玉质优良，以和田商代玉器为主；二是做工精湛；三是纹饰雕琢几无缺憾；四是造型达到极致；五是使用必须符合周礼，如七璜连珠组商代玉器佩，基本上随葬于国君墓，而不大可能在一些无名的小墓中出土，以上几点是商代玉器礼器辨伪中所必然涉及的，在辨伪的过程当中应逐一进行对比鉴定。当然商代玉器礼器辨伪的方法还有很多，我们在辨伪的过程当中要注意体会，如不同时代和地域的商代玉器在商代玉器的细部特征上有所不同。

图3-16　高仿商代玉兽·当代仿古玉

第三节 西周玉器

一、从时代背景上鉴定

商代后期，由于商的暴政和诸侯的强大，商代被一个西部的部族周所代替，周吸取商灭亡的教训，采取了休养生息的一系列政策，逐步成为一个强大的奴隶制国家，同时也达到了中国奴隶制社会的顶峰，西周社会王权得到进一步的加强，《诗经·小雅·北山》"溥天之下，莫非王土；率土之滨，莫非王臣"。周天子成了"君权神授"的人间最高统治者（图3-17），而玉器历来都是"通天礼地"的神器（图3-18），自然玉器在这种大环境的需要下迅猛发展，也正是由于这样，在西周时期玉器文明发展至最巅峰的阶段（图3-19），这主要是有了著名的西周用玉制度，这一切似乎比商代的玉器更有规范性，这一时期的玉器在总量有了大幅增长（图3-20），在继承商代以来的

图3-17 纹饰苍劲有力玉蝉·西周

图3-18 做工精益求精玉琮·西周

礼玉、祭玉、葬玉和传统动物形象佩饰的基础之上，又出现了一些新的造型，特别是在西周这个礼仪之邦，玉器的使用范畴和用途有了更广阔和较为明显新的变化，玉礼器得到了迅猛发展，空前繁荣，除了传统礼器外，如玉璜（图3-21）、玉戈（图3-22）、玉琮（图3-23）、玉钺等，还有许多以前不是礼器的器物被蒙上了神秘的面纱，走上了"礼"的祭坛（图3-24），成为新的神秘礼器。如虢国墓地出土的大型玉组佩就是在这一时期新产生的礼器（图3-25），在这种繁荣之下中原地区的玉器文明时代巅峰状态终于到来了。下面让我们来简要回顾中原地区玉器文明到来的全过程。和红山文化处于同一时期的南方长江流域的良渚文化玉器文明同样十分发达，最终红山文化和良渚文化共同把原始社会玉器文明推向了顶峰，使之成为当时中华民族文明的象征。玉器文明在整个新石器时代延续了6000年之久。而此时的中原地区主要以彩陶文化文明为主，在新石器时代中原地区墓葬和遗址中，很少见到有玉器出土，即使有也是玉质差，做工粗。不能真正称之为玉。中原地区玉器文明到来较晚，直到商周时代才得以真正兴起，到西周晚期达到鼎盛，那么一个晚到文明必然要借鉴周边地区先进文明成果（图3-26），事实的确如此，中原地区玉器文明几乎囊括了红山文化、良渚文化中的所有玉器的造型，以及其他一些地区的器物造型。在吸收借鉴的基础上，中原地区玉器文明又有了长足的发展，出现了许多新的造型，特别是玉礼器的造型得到了巨大的发展，由于西周用玉等级制度的需要，许多器物披上外衣成为神器，也有很多玉器的功能得到了加强，或

图3-19　玉璜·西周　　　　　　　　　图3-20　和田青玉佩·西周

图 3—21　玉璜·西周

图 3—22　玉戈·西周

图 3—23　玉琮·西周

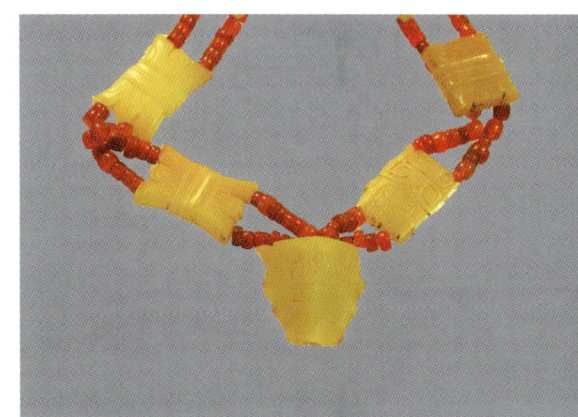

图 3—24　玉组佩·西周

者是发生了或大或小的改变，因为玉礼器象征着权力与地位，代表
着当时玉器的最高琢工技术（图 3-27），也可以说是整个西周文明
的象征（图 3-28），这就是西周古玉器文明，我们应能在这样的回
顾中深刻体会西周古玉文明，因为，这是鉴定西周古玉器的基础。

图 3—25　七璜联珠组玉佩·西周

图 3—26　虢国博物馆收藏玉戈·西周

图 3—27　和田玉戈·西周

图 3—28　虢国墓出土玉鹦鹉·西周

二、从造型上鉴定

西周时期是中国玉器造型的大发展时代（图 3-29），这一时期的古玉器造型特别多，西周时期古玉器的造型主要有玉琮、玉璋、玉瑗、玉圭（图 3-30）、玉簋、玉璧、玉戈、玉钺、玉戚、玉璜（图 3-31）、玉匕、玉环、玉玦、玉柄形器、玉人、玉管、各种玉佩饰、组佩饰（图 3-32）、玉管（图 3-33）、组合发饰（图 3-34）、玉和其他材料的结合器等（图 3-35）。另外，西周时期的仿生动物玉雕，天上飞的，地上跑的，水中游的，应有尽有。有神秘莫测的玉龙（图 3-36）、凶猛咆哮的玉虎、展翅欲飞的玉鹰、活泼可爱的玉兔（图 3-37）、玉猪（图 3-38）、玉蚕（图 3-39）、玉羊、玉猴、玉蜘蛛、玉蜻蜓等（图 3-40），几乎囊括了我国北温带地区所有常见的动物（图 3-41）。总之，西周时期的玉器造型是集前代各种器形之大成，基本上囊括了自新石器时代以来所出现的各种器形，在玉器造型上达到了顶峰（图 3-42），西周古玉器造型最重要的特点之一就是器物的造型固定化趋势（图 3-43）。下面就让我们来看西周古玉器的造型发展演变的过程。

图 3-29　玉鱼·西周晚期

图 3-31　玉璜·西周

图 3-30　玉圭·西周

图 3-32　组玉佩·西周晚期

图 3-33　玉组佩饰·西周

图 3-34　玉组佩·春秋早期

图 3-35　玉茎铜芯柄铁剑·当代仿西周

图 3-36　仿红山文化玉龙·西周晚期

图 3-37　玉兔·西周

图 3-38 虢国墓出土玉猪·西周

　　从整体上看西周时期的玉器造型，器物造型固定化的趋势较为明显，如玉琮、玉戚、玉璧、玉钺、玉戈、玉璋、玉璜等（图 3-44），玉琮的造型变的"天圆地方"，玉戈的造型变得和文献上所述的造型一样等，在这些玉器造型的变化当中，我们还可以观察到一个特别的现象，那就是玉器在造型功能配合上的默契，当然，这里所指的功能主要是西周时期诸玉器的功能，如很多西周时期玉器上的穿孔（图 3-45），就是为了这种古玉器的功能而设置的，而西周晚期玉器在功能上显现出特别要将玉礼器的造型固定化的趋势，这种趋势主要表现在从众多的古文献中对古玉器的造型和功能进行界定，从我们现在发掘出土的古玉器上看，可以看到西周晚期玉礼器造型都特别的标准，与文献大体一致（图 3-46），这是西周时期的古玉器在造型上的大趋势，但还要注意的是西周时期不同地区、不同民族的玉器在造型上有微小区别，甚至有个别玉器的造型与器形固定化趋势不符的现象。

图 3-39　蚕形饰·西周　　　　　　图 3-40　玉鸽·西周

图 3—41 玉鹦鹉·西周

图 3—42 虢国墓出土玉鸟·西周

图 3—43 玉蜻蜓·西周晚期

图 3—44 虢国墓出土玉戈·西周

图 3—45 玉戈·西周

图 3—46 和田青玉镂空璜·西周

三、从脆性上鉴定

西周古玉器在脆性上非常大，一是多数玉质都达到了硬度6以上，所以自然脆性就比较大；二是由于古玉器在地下埋藏几千年的时间已经是相当的脆弱，稍不留神，摔到地上自然是粉碎（图3-47）。基于以上两点，我们在把玩西周古玉时，无论它的玉质是否珍贵，都需要做好防护，有时垫上海绵垫也不行，还是需要小心，还是要轻拿轻放。

四、从绺裂上鉴定

西周玉器有绺裂的情况有见，和田玉之上数量很少（图3-48），多是在一些边角料制作而成的器物之上有见，如玉雕小动物的造型。其他的玉质之上，绺裂的情况比较复杂，有的制品上有见，而一些制品上几乎不见，如玛瑙珠等，可见在选料上比较认真。

图 3-47 玉凤·西周

图 3-48 卷尾玉龙·西周

图 3-49　玉柄形器·西周

五、从光束上鉴定

用强光手电筒照射西周玉器，透光性多数比较好（图 3-49），光束照射在和田玉质的玉器之上，会产生光束聚集的效果。而和田玉质的产品在光束上显然不是聚集的，而是散开的，有混杂感，但这样的玉器所占比例不大，我们在鉴定时应引起注意。

六、从均匀程度上鉴定

西周玉器在均匀程度上和田玉比较好，如果用强光手电打灯可以看到光束是均匀的，之后平移绕器物一周之后，光束亦是均匀的（图 3-50），这说明其内部的结构也是均匀的，只有个别的器物均匀程度上不好，这一点我们在鉴定时应注意分辨。

七、从致密程度上鉴定

西周玉器在致密程度上主要以观测为主，将强光灯放在距离玉器3～4厘米，和田玉质在致密程度上多数非常好（图3-51），只有少部分玉器在致密程度上表现参差不齐，但已经是较之前代有了进步，在比例上可以达到好坏参半。

图 3-50　略有磨伤和磕伤痕迹玉璧·西周晚期

图 3-51　红玛瑙珠链·西周

图 3-52　和田玉质牛形佩·西周

八、从色彩上鉴定

西周玉器中常见的色彩主要有白色、青白、青色、黑色、墨色、黄色、乳白色、浅黄色、黄白色、青褐色、碧绿色、淡绿色、深黄色等（图 3-52），由此可见，西周时期玉器在色彩上基本还是传统的延续，延续了商代以和田玉为主的色调，而且在色彩上的表现几乎达到了历史之最，我们来看一则实例，"兽面纹牌饰 1 件（M119：2）。淡绿色，整个玉料晶莹剔透无任何杂色"（中国社会科学院考古研究所山东工作队，2000）。这并不是一则孤例，而是像这样的情况很多，特别是在一些级别比较高的国君级大墓，如西周晚期虢国墓地虢文公墓出土的玉器很多都能够达到无杂色的程度，例子就不再赘举（图 3-53）。当然作为古玉来讲，它的色彩往往受到沁色的影响，这一点我们也来看一则实例，"玉戈 1 件（M23：5）。深黄色，局部有褐色浸斑"（河北邢台市文物管理处，2003）。由此可见，沁色几乎占据了表面，而器物真正的色彩只有用强光手电可以看到。当然西周玉器由于概念比较宽泛，所以在色彩上表现也是比较复杂，可以说各种各样的色彩都有见的，我们随意来看一则实例，"璜 1 件（M119：26）。淡黄色玛瑙质"（中国社会科学院考古研究所山东工作队，2000）。总的情况是，西周时期玉器在色彩上主流是和田玉器的色彩（图 3-54），非和田玉在色彩上表现不是很好。

图 3-53　虢国墓出土玉锥形器·西周

图 3-54　玉琮·西周

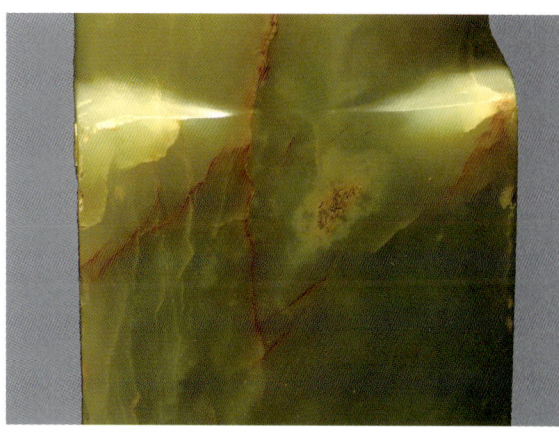

图 3-55　和田青玉琮·西周

九、从光泽上鉴定

　　西周玉器光泽多数润泽，特别是和田玉质的玉器光泽相当好（图 3-55），并不复杂，我们来看一则实例，"串珠 35 颗（QXM1：21）。碧绿色和黄绿色，质地坚硬，光泽较好"（唐山市文物管理处，1997）。通常情况下表现出的是非金属光泽（图 3-56），也有些玻璃光泽，蜡状光泽也有见，色泽温润，来看一则实例，"管，色泽温润"（中国社会科学院考古研究所山东工作队，2000）。

图 3-56　布满土蚀和田玉标本·西周

图 3-57　构图简洁明快勾云纹和田青玉饰·西周

十、从纹饰上鉴定

在西周玉器上雕琢纹饰十分常见，兽面纹、云纹、重环纹、垂鳞纹、弦纹、凸弦纹、短线纹、涡纹、窃曲纹、弧线纹、鱼鳞纹等（图 3-57），由此可见，西周玉器在纹饰种类上十分丰富，但我们可以看到这些纹饰多数是传统延续下来的纹饰（图 3-58），同时也有同时期青铜器上的纹饰，当然这些纹饰与青铜器上的纹饰也有改变，主要是向简洁化发展，但是基本形状还在，如窃曲纹、重环纹、垂鳞纹等（图 3-59），可见其时代的特征还是比较明晰，当然这些纹饰主要是以刻划为主，线条流畅，刚劲挺拔（图 3-60），非常有力，反映出了西周琢玉的最高水平，同时也最能反映出工匠在刻划时的所思所想，西周玉器工匠多是世代相传，从很小就开始雕刻玉石，多是在有了几十年功力的基础上才开始雕刻玉器，如果西周玉器笔道歪斜，刻划无力（图 3-61），那么显然可以判定为伪器，另外，西周时期玉器之上的线条由于是刻划所致，古玉器线条也是无双（图 3-62），没有两件相同笔道的纹饰线条（图 3-63），反之则为伪器；讲究对称性，但又不是绝对的统一（图 3-64），如果有完全对称则可判定为伪器（图 3-65）。

图 3-58　纹饰雕刻凝练玉佩·西周

图 3-59　玉蝉·西周

图 3-60　玉握·西周

图 3-61 龙纹玉玦 · 西周

图 3-62 线条流畅有力玉饰 · 西周

图 3-65 玉璋·西周

图 3-63 玉鹰·西周晚期

图 3-64 玉凤·西周晚期

图 3-68　和田青玉琮·西周

十一、从礼器上鉴定

西周玉器礼器是权力和地位的象征（图
3-66），工匠们不计工本地将西周玉器礼器琢
磨的近乎完美，可以说件件都是造型隽永、雕刻凝练之器
（图 3-67）。如西周晚期的玉器礼器，一是玉质优良；二是做工精
湛（图 3-68）；三是纹饰雕琢精美（图 3-69）；四是造型达至极致（图
3-70）；五是使用必须符合周礼（图 3-71），如七璜连珠组西周玉
器佩，基本上随葬于国君墓，而不大可能在一些无名的小墓中出土。
总之，西周时期玉器在功能上多与礼器有关，这是主流，我们在鉴
定是应注意体会。

图 3-66　玉戈·西周

图 3-67　和田玉标本·西周

图 3-69　"半璧为璜" 白玉璧·西周

图 3-70　墨玉琮·西周

图 3-71　玉璧·西周晚期

第四章 春秋至清代玉器

第一节 春秋战国

一、从脆性上鉴定

春秋战国玉器在脆性上特征明确，脆性比较大，除了珊瑚等一些在当时被认为是玉的质地硬度较小（图 4-1），相对应的脆性也比较小，但珊瑚在春秋战国时期数量极为稀少，几乎可忽略不计。

二、从绺裂上鉴定

春秋战国玉器有绺裂的情况有见，特别是原石山子等造型就常见，原因是料子比较大，这是影响玉器价值的重要依据，和田玉在绺裂上比较少见，而其他玉质相对和田玉多见。

图 4-1 玉龙·春秋

图 4-2 谷纹玉璧·战国

三、从光束上鉴定

用强光手电筒照射春秋战国玉器，透光性通常情况下也是比较好，这是因为春秋战国时期主要是以和田玉为显著特征（图 4-2），是主流，用光直射，可以清晰地看到光束是聚集的。当然一些非和田玉制品的玉器，光直射是散光的。

四、从均匀程度上鉴定

春秋战国玉器在均匀程度上分为两种情况：一是和田玉，用强光手电筒平移绕行一周，可以看到光的均匀程度非常好，这说明和田玉内部在结构上也是非常均匀。另外，有一些普通玉质，用光平移打过去显然均匀程度有问题，这说明其内部的结构也多有问题，这一点我们在鉴定时应注意分辨。

五、从致密程度上鉴定

春秋战国玉器在致密程度上非常好，和田玉质在致密程度上多数非常好，而非和田玉质在致密程度上表现参差不齐，与西周时期相比在和田玉上显然是下降了，在失去礼制约束之下春秋战国玉器在玉质的使用上更为宽松，许多非和田玉的制品在致密程度上略显问题，不过总体来看情况并不严重。

图 4-3　玉组佩·春秋早期　　　　图 4-4　玉龙·春秋

六、从色彩上鉴定

春秋战国玉器中常见的色彩主要有白色、青色、青白、黄色、墨色、灰白色、黑灰色、深灰色、深褐色、白色泛紫、灰白色、淡绿色等（图4-3），可见在色彩上比较复杂，单色和组合色彩都有见，春秋战国玉器制品在新石器时代就有见，我们来看一则实例，"玉环28件。均出于M5。青玉质，侵蚀较甚，呈灰白色或黑灰色"（徐州博物馆，2003）。由此可见，春秋战国时期在礼制崩溃后玉器再也不是神秘值得人们敬畏的礼器了，而是有钱就能够买卖的商品，因此在玉质上有一个很大的倒退，我们来看一件实例，"玉璧1件（M10∶54）。深褐色，有斑点，玉质较次"（河北省文物研究所，2001），这件实例说明了倒退不仅仅是色彩上的，而是涉及各个方面，通常情况下色彩上有问题的，在玉质等诸多方面都有问题。不过从色彩上看，春秋早期玉质好的还是有不少，主要以和田玉为主，但随着时间的推移，至战国时期玉质色彩优者不是很多。

七、从造型上鉴定

春秋战国玉器在造型上十分丰富，其造型主要有玉龙、玉璧、玉环、玉瑗、玉琮、玉璜、玉鸟、玉梳、玉珠、玉圭、玉佩、玉串饰、玉带钩、项链、水晶管、玛瑙珠、绿松石珠、扁玉管、玉鱼、玛瑙串珠、玉玦、玉觽等（图4-4），由上可见，春秋战国时期的玉器造型十分丰富，既有传统的造型，如玉琮、玉璜、玉圭、玉龙、玉璧等，都是礼器时代经常出现的造型，又有较新的造型，如玛瑙串饰、水晶环等则在礼器时代的玉器造型中十分少见，另外，我们还可以看到一些实用器的造型也较为流行，如解绳系所用玉觽就较为流行，觽在礼器时代就有，显然这一明显带有实用器特征的造型在春秋战

国时期被完整地保留了下来，另外还有许多实用器的造型也被保留了下来，如玉梳等在春秋战国时期也常见，看来在春秋战国时期实用玉器的造型较多，这反映了春秋战国时期玉器在造型上的探索过程，但最发达的应该还是装饰类玉器的造型，我们可以看到，玉佩、玉串饰、项链、水晶管、玛瑙珠、绿松石珠、扁玉管、玉鱼、玛瑙串珠等，都应该属于装饰类的造型。从具体的造型上看，我们来看一则实例，"璧形饰2件。形状基本相同，皆呈圆形。白中略泛青黄色，素面。出于人体头部右侧，应是堵耳。M535：6，外径1.7、内径0.73、厚0.24厘米"（中国社会科学院考古研究所洛阳唐城队，2002）。由此可见，在礼器时代重要的玉礼器造型、具有财富象征功能的玉璧，在春秋战国时期变成了一种装饰品，用于堵耳之用，其造型变得很小很薄，此例不是孤例，在春秋战国时期许多玉礼器在诸多方面都发生了或大或小的变化，我们只能从轮廓上还能看到这是礼器时代的某种玉礼器的造型（图4-5），可见玉礼器在春秋战国时期衰落到了极点，我们再来看一则实例"项链由1件椭圆形玉饰、11件玉珠、1件玛瑙珠、5件水晶珠、1件扁平玉管和2件绿松石珠组成"（中国社会科学院考古研究所洛阳唐城队，2002）。由上可见，这件玉制项链的组合十分复杂，仅玉质就有玉、玛瑙、水晶、绿松石等几种组成，造型以饰、珠、管相互组合而成，一件项链竟然使用如此之多的材质和不同的造型进行组合，足见墓主人对于这件项链的珍视，由此我们可以得见春秋战国时期人们对于装饰类玉器的重视，这与玉礼器造型在春秋战国时期的遭遇形成了鲜明的对比，而我们在赏玩时要能把握它们之间的这种相互对比的特性。

图 4-5　有残玉璧·春秋

图 4-6　玉璜·战国

八、从光泽上鉴定

春秋战国玉器在光泽上同样有两种截然不同的表现，一是和田玉在光泽上非常好（图4-6），其表面反射光的能力很强，光泽柔和、细腻、润泽，给人以温润的感觉，另外，油脂感也很强，多数通体闪烁着非金属的淡雅光泽，但首先是非金属光泽，个别玉器之上玻璃光泽浓郁。二是非和田玉质的玉器在光泽上表现不是很好，多数光泽黯淡，而且从数量上看有一定的量。

九、从纹饰上鉴定

春秋战国时期玉器上的纹饰特征主要分为三种，一是无纹饰，既素面的玉器，这样的玉器在春秋战国玉器当中十分常见，我们从发掘出土的一般平民的墓葬来看，出土的玉器大多都是光素无纹。二是纹饰稀疏，这样的情况也是在一般性平民墓葬当中，也见一些有纹饰的玉器，但在这些玉器之上的纹饰多是一些简单的纹饰，一般以几何纹为主，而且从布局的情况来看，只能说是局部施纹（图4-7），我们来看一则实例，"环1件(M7：3)。制作粗糙，已碎成数块。青灰色，厚薄不一。器表阴刻圆圈纹，刻纹甚浅。外径10.2、内径5.1、厚0.4厘米"（湖北省文物考古研究所等，1999）。由上可见，这件玉环的做工比较粗糙，纹饰为圆圈纹，应该属于较为简单的几何纹范畴，刻痕较浅，一般看的不是很清楚，这说明该器物

图4-7 组玉佩·春秋早期

图 4-8　谷纹玉璧·战国

图 4-9　玉璧·春秋

纹饰在装饰上也是较为粗糙，看来在春秋战国时期玉器之上的纹饰并不是很丰富，而且多是一些简单的刻划纹和局部的施纹。三是纹饰异常丰富，甚至比礼器时代玉器之上的纹饰还要繁复和精致得多，我们来看这样的一件实例，"玉耳杯的形制琢工大同小异，双耳镂空，外壁琢阴线勾连云纹，隐起卧蚕纹，耳下饰兽面纹，椭圆圈足底施阴线变形双鸟纹，为名匠所制"（杨伯达，2002）。由此可见，这件玉杯之上的纹饰是既繁复又精致，玉杯应该不属于复杂的造型，而在玉杯之上却琢刻了四种较为复杂的纹饰，它们分别是阴线勾连云纹、隐起卧蚕纹、兽面纹和阴线变形双鸟纹，而且施在不同的位置之上，可见这件玉杯在纹饰装饰上是何等的复杂，从纹饰的类型上看这几种纹饰都不属于简单的几何形纹造型，都是较为复杂的动物和兽类纹饰造型，这样复杂程度的纹饰的确在春秋战国时期很少见，就是在礼器时代的玉器之上也十分少见，不过这样的器物，一般情况下都是在贵族墓葬当中发现，平民的墓葬很少见（姚江波，2006），我们在赏玩时应注意分辨。

十、从功能上鉴定

春秋战国玉器在功能上特征明确，由于西周晚期礼制的崩溃，周礼无人执行，所以春秋战国玉器在功能上发生了巨变，由礼器为主的功能，转向了以陈设装饰、把玩为主的时代（图 4-8），随着时间的推移，至战国时期这种功能表现的愈加突出。玉器财富、商品的属性异常突出（图 4-9）。

第二节　汉唐时期

一、从造型上鉴定

汉唐玉器的造型十分丰富，其主要造型主要有玉剑璏、玉手握、玉佩、玉枕、玉砚、玉耳珰、玉暖炉、玉印章、玉串饰、玉珠、玉窍塞、玉口琀、玉坠、玉标首、玉玦、玉镯、玉管、玉飞天、玉带板、玉璧、玉琮、玉圭、玉璋、玉璜等，由以上汉唐时期古玉器常见到的造型可以看到，汉代时期的古玉器造型较为复杂，让我们来仔细分析一下，我们首先看到的是璧、玉琮、玉圭、玉璋、玉璜等仿古类的玉器造型，因为，在汉代是一个崇古的时代，人们喜仿礼器时代的玉器；我们再来看玉窍塞、玉口琀、玉手握、玉耳珰、玉玦等造型，这些造型显然都是葬玉（图4-10），如此之多的葬玉造型说明了汉代是

图4-11　玉兽谷纹璧·汉代

图 4-10 乳钉纹玉璏·汉代

一个讲究厚葬的国度，那么剩下的就是汉唐时代人们真正经常陈设和把玩的器皿了，其中我们发现装饰品多了起来，如玉珠在汉唐时期非常之多，玉管也是这样；另外，人们佩带和把玩的器皿多了起来，如玉镯、玉串饰、玉佩等，几乎占据了汉代玉器中的大部；其次是实用器的造型，如印章、玉枕、玉砚等器物也较为丰富；但是我们在赏玩这一时期的玉器造型时还应该注意到不同的时代特征问题，如葬玉在汉代就十分丰富，而唐代则较少，再如，飞天和玉带板等题材应为唐代所专有，而汉代是不会有的。以上就是汉唐时期玉器在造型上的主要特征，虽然比较复杂，但通过我们的层层剥离，最终看到的是汉唐时期玉器造型在主流特征上仍然还是以陈设和把玩类器物为主（图 4-11），其他的玉器造型虽然种类较多，但实际数量较少。

二、从脆性上鉴定

脆性顾名思义就是受到外界撞击作用的反应，汉唐玉器的脆性比较大，当然这只是主流，如岫玉质地的玉器在这一时期也有不少，岫玉在硬度上跨度比较大，有的硬度只有 3 左右，因此脆性比较小，不容易造成损坏，但显然是否易损坏与造型以及做工有关，如镂空的器物造型显然就比较容易损坏，因此对于汉唐玉器而言，由于距离现在的时间比较长，所以即使岫玉也应该好好保护。

三、从绺裂上鉴定

汉唐玉器有绺裂的情况有见，和田玉器之上有绺裂的情况很少见，多数玉料在选择上比较谨慎，因为原材料紧张。而其他玉质在绺裂上有见，但也只是零星有见，由此可见，汉唐玉器在绺裂上特征的确是比较复杂。

四、从光束上鉴定

用强光手电筒照射汉唐玉器，在透光性上达到了相当好的程度，用光直射，可以清晰地看到光束是聚集的，这种光束基本上限于和田玉（图4-12），因为和田玉质地比较纯，透闪石可以达到96%以上，白玉可以达到99%以上，所以光束自然就是聚集的。而一些硅质玉，如玛瑙、水晶等，由于是颗粒结构，再加之成分比较复杂，所以灯一打自然就散开了，形成人们常说的散光。

五、从做工上鉴定

我们会发现汉唐玉器可以分为三种现象，一是做工较粗，并且十分简单，我们来看一段资料，"玉器大多呈米黄色和白色，硬度低，质疏松。部分呈浅绿色和苍绿色，半透明。不少器物二者相间，有的内绿外白。器形为装饰品和'珠襦'饰品，有镯、玦、牙形饰、管、珠、坠、杆、扣、纺轮、标首、璏、珌、鞢、策等"（云南省文物考古研究所等，2001）。由以上这段文字可见，汉代有部分玉器十分粗糙，主要表现在质疏松、硬度低、色不正等方面，这应该算是第一种情况；二是做工精致，纹饰和造型复杂，我们来看一件器物，"枕出土时仍原位放在墓主人头部颈下，也没有发生多大错位。玉枕由9件玉片、3件玉板、2件玉虎头和竹板组合而成，玉件共计14件。根据清理时的情形观察，枕的中心部分为上、中、下三层。上层有玉片9件，每片下棱斜穿细孔并用丝线加以缀连，使之成为一体，组合成几何形图案的枕面；中层为枕芯，系一竹板，上托枕面；下

图4-12　云雷纹玉璏·汉代

图 4-13　玉兽谷纹璧·汉代

图 4-14　断裂严重玉璧·春秋

为枕底，系一整块长方形玉板。枕的两侧上端各立一虎头（M1∶100），其下各接一玉板形足。玉板、玉虎头上有钻孔，似为圆榫。多数玉件上都有纹饰，或透雕或浮雕或线雕而成，图案有云纹、几何纹、动物纹等。其中以玉虎头雕琢最为精致。虎头作竖鼻、睁目、斜胡须状。高 6.2、宽 7.6 厘米"（山东大学考古系等，1997）。由此可见，这件玉枕的造型真是复杂到了极点，纹饰也繁缛，仅装饰手法就用了透雕、浮雕和线雕等多种，如此之复杂的装饰与造型应该是历代玉器中所少见的，可见汉唐玉器在某些玉器的做工上功夫是下到了极点（图 4-13），从其效果来看也是复杂到了极点。三是做工中性，在汉唐玉器中像以上两种情况的并不多，大量的玉器都是做工中性的玉器，既做工十分精致，打磨仔细（图 4-14），造型规整，但不像是第二种情况那样过于重做工，并以此来取胜，这样的例子很多，我们在这里就不再赘举，读者在赏玩时应体会以上三种情况。

六、从均匀程度上鉴定

汉唐玉器在透光均匀程度上特征非常明确，理论上玉器是内部结构均匀，但事实上由于汉唐发展时间过长（图4-15），个别的玉器在均匀程度上并不是很好，如六朝时期的玉器，有的就是滑石，光的均匀程度上并不是很好，从而证明其内部结构有重大缺陷，这一点我们在鉴定时应注意分辨。

七、从致密程度上鉴定

汉唐玉器在致密程度同样分为两种情况，和田玉质在致密程度上多数非常好，而非和田玉质在致密程度上表现参差不齐。

图4-15 谷纹玉璧·汉代

图 4-16　鸳鸯玉盒·唐代

八、从色彩上鉴定

汉唐玉器中常见的色彩主要有青白、白色、青色、黄色、墨色、碧绿色、米黄色、浅灰色、草绿色、浅绿色、蓝绿色、黄白色、橘红色、灰白色、黑色、乳白色等（图 4-16），可见色彩比较丰富，但可以看到很多都是前代的延续，如青玉、白玉、黄玉等都是这样（图 4-17），色彩鲜亮、明快（图 4-18），但也有不少组合色彩，汉唐玉器十分流行，我们来看一段资料，"玉器大多呈米黄色和白色，硬度低，质疏松。部分呈浅绿色和苍绿色"（云南省文物考古研究所等，2001）。由此可见，组合色彩的玉器很常见，其中有许多不是和田玉（图 4-19），如上例中硬度低的玉器显然就不是和田玉。非和田玉质的玉器在汉唐玉器中有见，而且占有很重要的位置，在色彩上主要以组合色彩中的渐变色为主。

图 4-17　玉兽谷纹璧·汉代

图 4-18　白玉镂空玉佩·汉代

图4-19　鸳鸯玉盒·唐代

九、从纹饰上鉴定

从纹饰上看汉唐时期的玉器较为丰富（图4-20），但同时素面器也较多，纹饰较为成熟，有时也较为复杂，我们来看一组实例，"玉璧3件。M5：77，玉质黄白色，质地较软，已残。出土时对折叠在一起。M6a：51和M5：64，玉质坚硬，呈青灰色。两面纹饰相同，内重花纹刻谷纹，外重环纹为四组双身龙纹，内重、外重花纹间隔一周短斜线划纹。M6a：51，直径24.8、孔径6.1、厚0.4厘米。M5：64，直径18.9、厚0.5厘米。这3件玉璧摆放在死者头部"（广西壮族自治区文物工作队，2003）。由三件东汉出土的玉璧我们可以看到都带有纹饰，纹饰种类较为复杂，为谷纹和重环纹，以及四组双身龙纹，另外，还有短斜线纹相衬托，而且是两面施纹饰，由此可见，汉代这几件玉璧在纹饰上是多么的复杂，看来个别汉代玉器纹饰在复杂程度上毫不逊色（图4-21），不过一般情况下只是汉代玉璧等仿礼器玉的造型纹饰比较复杂，这一点我们在赏玩时应引起注意，我们再来看一组实例，"剑璏3件。其中1件附在剑鞘上，2件放置在墓主颈下玉枕外侧。M1：27，白色，质硬，两端下卷，背面有一长方形带穿，表面饰谷纹。长7.2、宽1.95、厚1.1厘米"（山

东大学考古系等，1997）。由上可见，剑璏为 3 件，其中一件纹饰
较为明确，为谷纹，看来谷纹在汉代应是十分兴盛的纹饰（图 4-22），
但由此件器物我们也可以发现并非是所有玉器的纹饰都是非常复杂，
汉代一般赏玩和装饰类器物的纹饰并不复杂（图 4-23），而是略属
简单，另外，如果将汉唐玉器的纹饰进行比较，我们会发现汉代有
纹玉器的数量应该比唐代多（图 4-24）。

图 4-20 星云纹玉佩·汉代

图 4-21 云雷纹玉·汉代

图 4-22　谷纹玉璧·汉代

图 4-23　玉璏·汉代

图 4-24　环形镂空玉佩·汉代

图 4-25　造型与纹饰完美结合的玉雕鸳鸯炉·唐代

十、从光泽上鉴定

　　光泽的概念很好理解，就是物体通过汉唐玉器表面反射光的能力（图4-25），虽然汉唐时期距离我们现在已经非常久远，但在光泽上所表现出的特征却是更加迷人（图4-26），长时间才能造成的温润感会油然而生（图4-27），加之非金属的光泽，整个玉器看上去滋润、柔和、淡雅，但以上光泽特征显然是以和田玉为主。非和田玉质的产品在光泽上则表现出更为复杂化的特征（图4-28），在光泽上一些比较好，而一些表现出来的则是非常黯淡。

图 4-26　乳钉纹玉璜·汉代

图 4-27　轻微受沁的环形镂空玉佩·汉代

图 4-28 玉璏·汉代

图 4-30 琉璃真·汉六朝

十一、从功能上鉴定

陈设装饰无疑是汉唐玉器在功能上的主要特征（图 4-29），此时玉器礼器的功能基本上已经荡然无存，在玉器上表现出来的是工艺过于精湛者少，另外，汉唐时期实用性倾向明显（图 4-30），玉杯等数量增多显然就是实用化的倾向。玉器基本上以商品的形式出现，制作玉器的目的就是为了牟利。

图 4-29 玉兽谷纹璧·汉代

第三节　宋元时期

一、从脆性上鉴定

宋元玉器在脆性特征上日趋复杂化，多数脆性较大，因为宋元时期玉质主要以和田玉为主流，而和田玉的硬度是比较大的，因此在脆性上也是很大。但是硬度小的材质越来越多地被应用到了玉器之上，如琥珀硬度

图4-31　略有炒玉痕迹玉兽·当代仿宋元

只有 2.1～3.01，这样的硬度实际上其脆性很小，优点是不易碎，但缺点也很明显，就是硬度不够，容易受到磨损，鉴定时注意分辨。

二、从绺裂上鉴定

宋元玉器绺裂的情况有见，以和田玉为主的玉器在绺裂上比较少见，但其他材质的玉器在绺裂上表现出复杂化的特征，一些轻微，一些严重，总之优良的程度以原材料珍稀程度为显著特征，玉质越好，绺裂的情况越少见，而反过来则亦然。

三、从光束上鉴定

宋元玉器用强光手电筒照透光性较好，如果是和田玉，用光直射，可以清晰地看到光束的聚集（图4-31）。当然一些非和田玉制品的玉器，光直接照射形成的依然是散光，有混杂感，而且这样的玉器在比例上依然为重，这一点我们在鉴定时应引起注意。

四、从均匀程度上鉴定

宋元玉器在均匀程度上分为两种情况：一是和田玉，用强光手电筒平移绕行一周，可以看到光的均匀程度非常好，这说明和田玉内部在结构上非常均匀。二是用光平移打过去光的均匀程度有问题，这说明其内部的结构也有问题，这一点我们在鉴定时应注意分辨。

五、从致密程度上鉴定

宋元玉器在致密程度上比较好（图4-32），特别是和田玉质多致密，密度很大，而非和田玉质在致密程度上表现参差不齐，不过以致密程度好者居多。

六、从造型上鉴定

宋元时期玉器的造型十分丰富，其主要造型有祭祀用的玉圭、玉册、白玉童子、玉环、带扣、玉镂雕葵花、玉杯、不知名玉兽、玉碗、玉文房用品、印章、玉佩饰、玉坠、玉鼎、玉簋、玉鬲、玉爵、玉尊、玉彝、渎山大玉海等，这些都是宋代玉器中常见的造型，由以上可见，宋元时期的玉器造型较为丰富，从其造型上看多数是唐代玉器造型的延续，只有少数是时代的特产，如渎山大玉海等；另外，我们还可以看到宋代仿古玉发达，玉鼎、玉簋、玉鬲、玉爵、玉尊、玉彝等，应该都属于仿古玉的范畴；但种类最多的造型应该就是陈设和把玩器的造型，如玉镂雕葵花、玉杯、不知名玉兽、玉碗等都属于这个

图4-32　玉饰·宋元时期　　　　　图4-33　玉兽·当代仿古玉

范畴；实用器的造型主要是印章和文房用具等。由上可见，宋元时期玉器的造型体系也是十分复杂，但从其种类和数量上来看主要还是以陈设和把玩类玉器为主（图 4-33），宋元时期成就较大的，除了把玩和陈设器外，就是元代的大型玉雕作品，我们来看元代玉器中最大的一件"渎山大玉海"，"置于北京北海团城的'渎山大玉海'，至元二年（1265）琢成，玉色青白夹带黑斑点，是青玉中的杂色者。高 70 厘米，口径 135～182 厘米，最大周围 493 厘米，膛深 55 厘米，重约 3500 千克，可贮酒 30 余石，周身碾琢隐起的海龙、海马、海羊、海猪、海犀、海蛙、海螺、海鱼、海鹿等 13 种瑞兽，神态生动，气势雄伟，是元代玉器的代表作"（杨伯达，2002）。由此可见，这件玉器的造型之大，雕工之复杂，纹饰之繁缛，为历代古玉器中之少见，在元代有许多这样类型的玉器，陈设于豪门的宅院之中。另外，宋元玉器中的仿古玉在造型上也是成就很大，其造型几乎可以达到乱真的程度，但宋代仿古玉一般都会给人们留下此器为仿器的标记，但这种标记很有可能不是直接写在上面，而是比较隐性的，但一定会有，我们在赏玩时要注意发现，以上就是宋元玉器在造型上较为重要的一些特征，赏玩时应引起我们的注意。

七、从色彩上鉴定

宋元玉器中常见的色彩主要有青玉、白玉、黄玉、青白玉、墨玉、碧玉、灰白、青灰、黑褐、青绿等（图 4-34），可见宋元玉器在色彩上单色和复色同时存在，同时我们也可以看到单色主要是和田玉的色彩。从色彩类别上看，和田玉的色彩在宋元时期以青玉和青白玉为多见，其次就是白玉，其他色彩的玉色少一些。在色彩的纯正程度上，和田玉质色彩较为纯正，基本上都是经过精挑细选出来的玉质。从非和田玉质的色彩上看，色彩向多元化的方向发展，既有单色，也有复色，由于质地比较多，所以色彩上也是较为丰富，这一点我们在鉴定时注意把握。

八、从光泽上鉴定

宋元玉器在光泽上特征非常明确，就是物体表面反射出来的光泽非常好，和田玉质温润的光泽，使得玉器熠熠生辉，美不胜收。宋元玉器在光泽上通常给人的感觉是温润、柔和，闪烁着非金属光泽，

有时玻璃光泽也较为浓郁，有油
脂感。但是非和田玉制品在光泽
上则是以黯淡为主，个别质地的
色彩艳丽，总体表现不是很好。

图 4-34 玉兽·当代仿古玉

九、从纹饰上鉴定

在宋元玉器上雕琢纹饰十分常
见，纹饰不仅是艺术（图 4-35），也是
最能反映出工匠在刻划时的所思所想，以及宋元玉器琢工水平的高
低；宋元玉器线条流畅、挺拔、刚劲、有力，反之则为伪器。由于
宋元玉器是手工琢刻，并不存在翻模的情况，因此宋元玉器纹饰无双，
没有两件相同纹饰的宋元玉器，反之则为伪器；宋元玉器线条也是
无双，没有两件相同笔道的纹饰线条，反之则为伪器；讲究对称性，
但又不是绝对的统一，所以如果有完全对称的纹饰则为伪器。另外，
从时代上看，不同时代的宋元玉器在纹饰上也是特征明显。总之，
这些特征只是给读者提供一个研究问题的方法，具体鉴定时要能灵
活运用。

图 4-35 略有黑斑玉兽·当代仿宋元

十、从功能上鉴定

宋元玉器陈设装饰的功能亦是非常突出，工艺精湛者有见，但不计工本的作品少，这与宋元玉器陈设装饰化的功能有关。实用化是宋元玉器在功能上的一个方向，很多玉器在工艺上体现出实用与装饰融合的特点。另外，首饰化的功能也进一步加强。

十一、从做工上鉴定

从做工上看宋元玉器大多数玉器做工精湛，造型隽永，只有极个别的玉器在做工上较粗糙，其雕琢手法主要有片雕、圆雕、浮雕、抛光、透雕、镂空、立体、隐起等多种（图4-36），多以圆雕作品为主，纹饰雕刻手法极其娴熟，构图完整，情节动人，以花鸟题材为主，线条流畅，刚劲挺拔，多数为精绝之作。我们来看一些实例，如"龙把花式碗、白玉云带环、白玉镂空松鹿环饰、青玉镂空龟鹤寿字环形饰、白玉镂空双鹤佩、白玉孔雀衔花佩、青玉镂空松下仙女饰、青玉卧鹿、黄玉异兽和白玉婴等，都是宋代玉器的佼佼者"（杨伯达，2002）。由上可见，宋元玉器在做工上手法多变，精工细琢，做工异常精美，题材新颖，许多玉器造型至今依然影响很大，被人们作为模本相互传做，但同时我们也应该看到宋元玉器当中不仅仅都是精绝之作，也有许多粗糙的作品，而且在金元时期这些粗糙的作品数量还较多，在赏玩时应引起我们的注意。由于宋元古玉器遗留到我们今天的数量较少，故我们就不再过多地赘述。

图4-36　花卉纹玉饰·宋元时期

第四节 明清时期

图 4-37 回首龙纹青玉带钩·清代

一、从造型上鉴定

明清玉器的造型特别丰富（图 4-37），这主要与明清时期距离我们现在时代较近有关，我们现在遗存有大量明清时期的传世品和墓葬出土器物（图 4-38），它们共同组成了明清时期庞大的玉器造型群体（图 4-39），明清玉器的造型主要有玉簋、玉鼎、玉觯、玉笄、玉爵、玉瓶、玉奁、玉觥、玉匜、玉璧、玉璜、玉卣、玉盘、玉碗、玉带、玉佩、玉圭、玉砚、玉笔架、玉杯、玉耳杯、玉水洗、玉瓶、玉如意、玉环、玉盒、玉坠、玉牌、玉镇纸、玉带扣、玉蝉、玉龟、玉马、玉麒麟、玉凤、玉龙、玉莲藕片、玉松鼠、玉犬、玉猴、玉灵芝、玉白菜、玉盂、玉印章、玉玺、玉熏炉、玉骆驼、玉鸳鸯、玉避邪、玉鹿、玉羊、玉菩萨、玉料、朝珠、磬、钫、佛手、罐、玉山、鸭、雀、鹌鹑、鹰、燕、鸽、蝴蝶、马蜂、鱼、虎、蛇、手镯、花插、笔筒、

图 4-38 白玉葫吊坠·清代

图 4-39 玉狮雕件·清代

烛台、刀、挂屏、船、玉佛塔、玉锁、玉斧、玉尊、玉香囊、玉花熏、玉罗汉、玉执壶、玉符、玉梅瓶、琥珀项链、琥珀腰带、琥珀饰件、红宝石、水晶饰件、嵌宝石金镶玉腰带、玉片、汉白玉石花、玛瑙珠、发簪、琥珀杯等（图 4-40），以上是明清时期玉器中常见的造型。由这些造型我们可以看到明清玉器的种类十分丰富，可谓是各个历史时期中造型较多的时代，集历史之大成。我们可以看到其中有相当多的造型是纯日用器，不是观赏和收藏，而是真正在使用它，这样的造型很多，如带扣、带钩、砚台、笔筒、笔架、镇纸、水盂等（图 4-41），由此可见，实用依然是明清古玉器的主要功能之一。明清时期古玉器延续着古老玉器的功能，实际上人们在西周晚期礼制崩溃后对于古玉器的理解就有了更新的认识，就是玉器的功能不仅仅是在它的内涵上，而是古玉器直接就可以为人们服务，如和我们现代人所系的皮带一样，可以作为人们主要使用的带扣和带钩使用，当然后来出现了更多可以作为人们直接实用的玉器造型（图 4-42），并被人们普遍使用。这一趋势曾经在一些时期十分流行，甚至成为了古玉器造型主体，但是这些情况很快就被打破了，因为这不符合玉器作为众多美集合体的特点，后来人们迅速就发现了玉器还有诸多的功能，其中最重要的应属于玉器的艺术品功能，就是作为陈设和把玩的润器在使用（图 4-43），这一思想得到了人们的认可，但古玉器作为实用器的观念由于历史上的种种原因也很强劲，于是这两种观念就在人们的脑海中相互碰撞，相互矛盾，这种矛盾反映在玉器造型上的结果就是在大量实用器造型出现的同时，也出现了大量陈设和把玩器的造型，同样在明清时期也出现了这样的情况，但从以上看明清时期玉器造型的这种情况又有了新变化（图 4-44），这种变化就是清代玉器造型中的实用器造型明显减少了，它在常见的玉器造型中所占比例很小，我们可以轻易地将它们扳着指头数出来，这说明在明清时期古玉器的这一矛盾斗争有了明显的结果，就是陈设和把玩类玉器占据了绝对主流，而实用器类的玉器则退居到次要地位（图 4-45），而且我们可以看到这种退却是在数量和造型种类上的全面衰退，以上是实用器玉器在明清时期的主要特征。

图 4–40　三色翡翠玉镯·清代

图 4–41　回首龙纹白玉带钩·清代

图 4–42　回首龙纹青玉带钩·清代

图 4-43 青白玉扳指·清代

图 4-44 玉狮雕件·清代

图 4-45 玉蟾蜍·清代

二、从脆性上鉴定

明清玉器在脆性特征上有两极化的倾向（图4-46），一极是以和田玉为代表的玉质坚硬，物理性质硬度在6以上者，如硅质玉、玛瑙、水晶等。另一极是以琥珀、珊瑚为代表硬度2～3比较小的质地，同样脆性也低的玉质，这两种玉质各有优缺点，一种硬度大，可琢磨、可雕刻性强，另外一种是易雕刻、易琢磨性强，但两者由于是明清时期的产品，所以都是十分脆弱的，当它们历经岁月来到我们面前时，我们一定要保护好。

三、从绺裂上鉴定

明清玉器有绺裂的情况有见（图4-47），但数量不是很多，明清时期虽然玉质非常丰富，但多数选料讲究，很少选择粗质的原材料，这样有效地防止了绺裂的产生。

图4-46　白玉葫吊坠·清代

图4-47　青白玉扳指·清代

图 4-48 白玉执壶（三维复原色彩图）·清代

四、从光束上鉴定

明清玉器如果直接用强光手电筒对着照射，透光性相当好（图 4-48），在光束的特征上，和田玉是聚集，而非和田玉器是散光，这一点我们在鉴定时应引起注意。

五、从均匀程度上鉴定

光的均匀程度决定了玉器内部结构，通常用强光手电筒打光可以清晰地看到，和田玉光的均匀程度非常好（图 4-49）。而普通质地的玉器在均匀程度上有问题，我们在鉴定时应注意分辨。

六、从致密程度上鉴定

明清玉器在致密程度上特征明确，和田玉质在致密程度上多数非常好，而非和田玉质在致密程度上表现参差不齐（图 4-50），如珊瑚、琥珀等在密度上都不大。

图 4-49 玉镜·清代

图 4-50 白玉葫吊坠·清代

图 4-51 玉蟾蜍·清代 图 4-52 白玉葫吊坠·清代

七、从色彩上鉴定

明清玉器的色彩最为绚丽多彩，各色玉质如群星璀璨，这些色彩没有修饰，全部为自然真色彩，下面就让我们来欣赏明清时期古玉器多姿的色彩，明清玉器常见的色彩主要有雪白、乳白、灰白、纯白、鸡骨白、白玉略泛黑、红色、红褐色、橘红色、青色、黑色、墨色、碧玉、蓝色、黄色、嫩绿、草绿、艳绿、湖绿、灰绿、暗绿、瓜皮绿、黄杨绿、祖母绿、玻璃绿、葱绿等（图 4-51），由上可见，明清玉器的玉色真是丰富到了极点，各种色彩都有，但仔细观察我们可以看到主要是以白、青、碧、黄、红、蓝、绿等色彩为主要特征（图 4-52），而这些色彩则分别代表着不同的玉质，其中白、青、碧、黄的色彩多指软玉制品，而红和蓝的色调多是指宝石，绿色当然特指的是翡翠（图 4-53），这样来看我们就将明清时期纷繁复杂的色彩综合了（图 4-54），综合到了可以数出来的几个大类，既软玉类、宝石类、翡翠类三种大的色调（图 4-55），但这三种色彩内部是十分复杂的，其复杂程度令人叹为观止，最复杂的要数翡翠的色彩，如果用大类来分，翡翠的色彩就是绿色，但实际上翡翠的色彩在绿色调下所派生出的相近色彩就有几十上百种，可称之为一个巨大的色彩库，当然翡翠的色彩还不只是绿色，它的色彩也涉及白、黑、紫、灰、红等诸多色彩，但这些色彩在翡翠中所占的比例很小，基本上不能左右人们对于翡翠的绿色印象。软玉制品的色彩较之翡翠来讲单调一些，但也是分为多种，如白玉常见的色调就有雪白、乳白、

灰白、纯白、鸡骨白、白玉略泛黑等多种情况，其他青玉和碧玉的情况也大致如此，在这里我们就不再细分，由此可见，明清时期的古玉器在色彩上真是丰富到了极点（图 4-56），但与其他时代还有诸多的不同，而是具有鲜明的时代特征，我们在赏玩时要注意区分。从数量上看，也就是从明清玉器的数量之上观察，明清玉器在色彩上主要是以白玉为主（图 4-57），我们要是看一个明清时期的玉器展览，就会发现明清玉器就是白玉的天下，其色彩多是以白色为基调来回变化，其中点缀着少量的青玉（图 4-58）和碧玉，或许还有一些黄玉制品，宝石镶嵌的玉器基本上属于是偶见；其次就是翡翠（图 4-59），在明清时期有许多翡翠制品出现，但数量不及白玉制品的十分之一（图 4-60），由此可见，尚白是明清玉器色彩的主流，其次是绿、青、碧等色彩，而且是以纯色为主（图 4-61），色彩不纯，或者是渐变的色彩很少，故明清玉器色彩的主要时代特征为"尚白尚纯"（图 4-62），我们在鉴定时应该注意分辨。

图 4-53　翡翠蝴蝶·清代

图 4-54　翡翠蝴蝶·清代

图 4-55　翡翠蝴蝶·清代

图 4—56　玉狮雕件·清代

图 4—57　回首龙纹白玉带钩·清代

图 4—58　回首龙纹青玉带钩·清代

图 4-59　翡翠戒指·清代

图 4-60　白玉镯（三维复原色彩图）·清代

图 4-61 翡翠饰件·清代

图 4-62　白玉葫吊坠·清代

八、从光泽上鉴定

明清时期玉器在光泽上特征很明确，和田玉的表现令人称绝（图 4-63），光泽淡雅、柔和、滋润，特别是明清时期传世品很多，没有经过地下埋藏的过程，所以在光泽上的表现更是几无缺陷，精美绝伦（图 4-64）。非和田玉质的玉器在光泽上，主要是根据质地的不同所表现出来的光泽不同，总的来看在光泽上的表现没有和田玉稳定。但其也并非是明清玉器的主流，明清时期主要是以和田玉为主（图 4-65）。

图 4-63　白玉叶形镂空耳坠·清代

图 4-65　青白玉扳指·清代

图 4-64　独山玉碗（三维复原色彩图）·清代

九、从纹饰上鉴定

明清玉器之上的纹饰也是异常丰富（图 4-66），在明清玉器常见的纹饰主要有龙纹、鱼纹、牛纹、羊纹、马纹、鹿纹、虎纹、象纹、蝙蝠、蝉纹、柳纹、柏纹、松纹、回纹、竹纹、兰花纹、牡丹纹、云纹、螭虎纹、花鸟纹、乳钉纹、兽面纹、云头纹、荷叶纹、莲瓣纹、荷花纹、草纹、月季、桃子、葡萄、谷纹、太阳、月亮、老人、侍女、观音、达摩、罗汉、寿星、双螭、童子、一团和气图、寿纹、鹅纹、苏武牧羊、大禹治水、麻姑献寿、梅花、海水、山河、山水图岸、字画、弦纹等（图 4-67），由以上可见明清时期玉器上的纹饰种类繁多，但这还远不是明清时期玉器纹饰的全部，不过我们从这些常见的纹饰中已经可以窥视到明清玉器在纹饰上的博大，可以这样讲明清玉器之上的纹饰能够发展至如此规模，这是一件很不容易的事情，因为在玉器之上琢刻是非常不容易的事情，所以很多玉器之上不琢刻纹饰，在历史上玉器也有以造型和玉质取胜的传统，这些都使得玉器上的纹饰发展缓慢（图 4-68），但是我们可以看到明清时期在玉器之上琢刻纹饰已经成为一种习惯，许多玉器之上都装饰了精美的纹饰（图 4-69），这应该算作是明清玉器的一大贡献。常见的明清玉器纹饰主要有这几大类：

图 4-66　白玉葫吊坠·清代

图 4-67　玉镜·清代

图 4–68 独山玉蝴蝶·清代

图 4–69 翡翠蝴蝶·清代

（1）仿古类纹，如乳钉纹、兽面纹、螭纹、凤鸟纹等。

（2）花卉类纹，如菊花、牡丹、荷花、月季、兰花、草叶纹等。

（3）山河星相类纹，如太阳、月亮、山河、云雾等。

（4）树木瓜果类纹，如梧桐、柏、柳等。

（5）动物类纹，如花鸟纹、仙鹤、龙纹、兽纹等。

（6）人物故事类纹，如罗汉、观音、童子、一团和气图、山水人物等。

　　由这些分类可见，明清玉器纹饰的分类已十分复杂（图 4-70），而且也很琐碎，不过以上纹饰不是均衡分布的，而是各有不同的特点，仿古类纹饰比较少；花卉纹饰最多，我们可以看到大量玉器之上装饰着不同的花卉纹饰，山河星相类纹饰也不是很多，可能与这类纹饰琢刻起来难度较大有关；树木瓜果类图案较多，我们可以经常看到此类纹饰图案在玉器之上出现；动物类图案也较多，我们也常可以看到各种造型的动物图案出现在玉器之上（图 4-71），给玉器增添了不少灵气；人物类图案也有不少，有单个的观音、罗汉造像等，也有较为复杂的图案，如大禹治水图那样的大型组合图案，同时也有一些大型和小型的历史人物故事图案，由以上这些纹饰图案我们可以看到明清玉器之上纹饰种类的复杂性。

图 4-70　白玉叶形镂空耳坠·清代

图 4-71　回首龙纹白玉带钩·清代

十、从功能上鉴定

明清玉器陈设装饰的功能十分强劲（图 4-72），很多器物实用与装饰性结合非常紧密，另外，明清玉器首饰的功能突出，明清玉器之中的首饰非常多，常见的有白玉镯、琥珀项链、嵌宝石戒指、手串、翡翠戒指等（图 4-73），由以上看，明清玉器中首饰制品数量较多，其实用玉作为首饰是很早的事情了，早在新石器时代就已经产生，但明清玉质首饰具有鲜明的时代特征，多是上好的软玉制品，以白玉、青玉为多，其次就是嵌宝石玉首饰，这类首饰将宝石和玉完美地融合在一起，精美绝伦，深受人们喜欢，这种玉质首饰在明清时期十分流行，另外，在首饰制品中还有宝石和金结合在一起组成，当时人们认为也应该属玉质首饰的范畴，由此可见，在明清时代里玉质首饰的范围比较宽泛，我们在赏玩时应该注意辨别。玉质首饰的做工大多精美，无论是在造型和纹饰都追求极致（图 4-74），以期达到最好，我们来看一则实例"玉镯 2 件。圆形，镯的接口处雕为二龙首，龙首间含一圆珠。M3：28-1、2，直径 8 厘米"（南京市博物馆，1999）。由此可见，该玉镯的造型立意高远，造型较为复杂，在传统玉镯造型的基础上对其进行了改造，在玉镯的接口处雕刻了当时民间十分流行的"二龙戏珠"，看来在明清时期首饰类玉器制作的是异常精巧，以博得人们的欢心。可见明清玉器可以说是一种财富的象征（图 4-75），精美的艺术品，还有玉器上面的文字无不显示出教化的功能。

图 4-72 独山玉蝴蝶·清代

图 4-73 玉狮雕件·清代 图 4-74 玉蟾蜍·清代　　图 4-75 玉蟾蜍·清代

第五章　当代玉器

第一节　特征鉴定

一、从脆性上鉴定

当代玉器的脆性特征规律性很强（图 5-1），由于和田玉的质地比较硬，所以脆性比较大，非常易碎，所以我们在把玩时一定要保护好，经常检查吊绳的结头，看是否有松动和磨损，如果有及时更换。

图 5-1　和田玉青海料、玛瑙组合手串

二、从绺裂上鉴定

当代玉器绺裂的情况有见，但可以说是比较少见，因为和田玉来之不易，有着很高的价值，所以在制作时会精挑细选将有绺裂的原石换掉，起码在外表上都表现的比较好，有的打光可以看到一些绺裂的情况，大多不是很严重，但是绺裂却是影响玉器价值的重要依据，如果没有绺裂那么可能就是价值连城（图5-2），有了绺裂那么价值自然就滑落到了残次品的境地。因此对于现代玉器在购买时，无论有无绺裂，都需要打灯进行仔细的观察，这一点我们在鉴定时应注意。

三、从光束上鉴定

用强光手电筒照射玉器，透光性达到了历史最好，多数玉器在透光性上比较好，和田玉质的玉器用光直射，可以清晰地看到光束是聚集的。当然一些非和田玉制品的玉器，光直接照射形成的依然是散光，有混杂感，而且这样的玉器在比例上依然为重，这一点我们在鉴定时应引起注意。

四、从均匀程度上鉴定

当代玉器在透光均匀程度上分为两种情况：一是和田玉，用强光手电筒平移绕行一周，可以看到光的均匀程度非常好（图5-3），这说明和田玉内部在结构上也是非常均匀。二是普通玉质的玉器，用光平移打过去显然均匀程度有问题（图5-4），这说明其内部的结构也多有问题，这一点我们在鉴定时应注意分辨。

图 5-2　黄龙玉摆件　　　　图 5-3　和田玉青海料青玉辣椒　　　　图 5-4　石英岩玉挂件

图 5-5　和田玉青海料白玉辣椒

图 5-6　和田玉青海料白玉平安扣

五、从致密程度上鉴定

当代玉器在致密程度上同样分为两种情况，和田玉质在致密程度上多数非常好，但是有一些质地非常差的和田玉质在致密程度上表现参差不齐（图 5-5），较之前代退步了。

六、从色彩上鉴定

当代玉器中常见的色彩主要有羊脂白玉、白玉、青白玉、糖玉、黄玉、墨玉、碧玉、青花玉、糖白玉、糖青玉、烟青玉等。以上是和田玉在市场上常见到的色彩，这些在色彩上的分类方法基本上是延续传统，如青、白、墨、碧等色彩的玉器依然是市场上的主流，不过新的特点是人们似乎更喜欢白玉（图 5-6），特别是羊脂白色是追捧的对象，而这与商周时期青玉为主体有些改变。同时也有创新，如青花玉在古代就比较少见，但在当代还是比较流行。青花玉指的是白玉的一个种类，上面有一些由内而外的黑褐色彩，非常的漂亮。总之，在色彩上当代玉器本质上还是传统的延续，只是在色彩的流行程度上略有差别而已。

七、从光泽上鉴定

当代玉器主要是以和田玉为主，在光泽上除了没有由于埋藏所造成的岁月感，如鸡骨白等沁色外，表现出的色彩非常好，淡雅、柔和、细腻、温润。物体表面反射光的能力非常强（图5-7），这主要与人们选择和田玉玉料十分认真有关，不同地区所产的和田玉在光泽上有微小的差别，如新疆和田玉在光泽上更为温润、淡雅；而俄料看上去总有那么点不是特别温润的感觉；青海料又是一种温润的感觉。所以同样是温润的感觉，但实际上是不同的，而我们在鉴赏时也是应该反复进行训练，直至一看到玉料仅凭借光泽上的感觉就能够判读出玉料产地。

图 5-7　和田玉俄料碧玉秋叶

图 5-10 和田玉白玉佛雕件

第二节 工艺鉴定

一、从造型上鉴定

当代玉器常见的造型主要有印章、花插、砚台、项链、手镯、手串、挂件、把件、戒指、观音、佛像、貔貅、玉牌、生肖、鱼、鼎、蝉、龙、凤、鸟、莲花、兰花、秋叶、葫芦、竹节、十字架、山子、摆件、熏炉、枕、烟斗、车挂、碗、盘、碟、瓶、樽、壶、杯、腰带、卣、环、簪、扣、水滴、耳钉、耳坠等。由此可见，当代玉器在造型上种类繁多，延续了传统，如观音（图5-8、图5-9）、佛像（图5-10）、秋叶等多是明清时期流行的造型，但在当代被赋予了新的功能，如"男戴观音、女戴佛"等。另外，当代玉器造型也是具有鲜明的时代特征，如车挂这一新的造型体系，虽然是由一系列不同造型的串珠组成，但这

图 5-8 和田玉青海料白玉观音

图 5-9 和田玉青海料白玉观音

显然是被打上了时代的烙印，一看到车挂，显然就是当代的作品，古代没有。从具体的造型上，当代玉器造型变化还是十分丰富，产品推陈出新较快，立足于古代和当代的融合，很少出现特别前卫的造型，这是因为玉器制作起来比较麻烦，即使机器制作也是这样（图5-11），所以玉器的造型一定都是经过设计的，随意而就的情况很少见。从功能上看，当代玉器延续了自春秋战国以来的陈设装饰的主流功能，实用的功能退居到次要地位（图5-12），鉴定时注意分辨。

图 5-11　和田玉青海料、玛瑙组合手串

图 5-12　黄龙玉摆件

图 5-13 和田玉青海料青玉雕件牌

二、从纹饰上鉴定

在当代玉器上雕琢纹饰十分常见，弦纹、观音、佛、鱼纹、龙纹、凤纹、回纹、鸟纹、仿古纹饰、云纹、虎面、花卉、草叶、博古纹、螭龙纹、云龙纹等（图 5-13）。由此可见，当代玉器在纹饰上特征明晰，多数是传统延续下来的纹饰，鱼纹象征年年有余（图 5-14）；佛和观音保平安，象征吉祥如意；云龙见首不见尾，表低调；回纹表富贵不断头、福运绵绵之意；总之吉祥是当代玉器在纹饰创作上的灵魂。从构图上看，多是以简洁为主，很简洁的纹饰表述出很深刻的寓意，这是当代玉器的精髓所在。繁缛的纹饰有见，但不是主流（图 5-15）。从线条上看，当代玉器线条流畅、挺拔、刚劲有力（图 5-16），与中国古代玉器传承下来的精益求精、一丝不苟的制玉态度一脉相承，但目前有相当多的玉器使用机器雕刻，电脑制版，点击鼠标，便可以完成雕刻，这从某种程度上也削弱了中国古代玉器"无双"的创造精神，但当代也有不少大师的作品纯手工制作，像过去的玉匠一样，在传承着辉煌的古代玉器文明，致力于古代玉器和当代玉器的结合，创作出了不少经典的作品，并且相当多的作品将成为后世津津乐道的佳作，总之，当代玉器在纹饰上是精品与普通和粗糙的作品同在，但显然雕刻凝练的纹饰为主流，而线条歪斜粗制滥造的作品非常少见。

图 5-14 和田玉青海料白玉带糖色鱼

图 5-15 和田玉青海料紫罗兰葫芦

图 5-16　和田玉青海料青玉雕件牌

三、从陈设装饰上鉴定

陈设装饰是当代玉器的主要功能，所有的玉器制作无不体现出这两个方面的功能，只是在表现形式上不同（图 5-17）。玉器质地贵重，本身就是一种财富的象征。另外，首饰、馈赠、艺术品以及保值升值等功能在当代都是非常流行。

图 5-17　和田玉青海黄口料山子摆件

图 5-18　黄龙玉摆件

图 5-19　和田玉白玉佛

四、从仪器上鉴定

当代玉器的辨伪当中使用仪器检测非常普遍（图 5-18），表明仪器检测的观念已深入人心，这是由仪器检测的优点所决定，因为仪器检测可以准确地检测出玉质的成分，迅速测定一件玉器在玉质上是否正确，无疑是玉质作伪的克星。另外，仪器检测还可以帮助我们准确的测定时代等。因此本书倡导用仪器检测玉器，在数据的支持下，最有说服力。

五、从辨伪方法上鉴定

当代玉器辨伪方法是一种方法论，一种行为方式，是人们用它来达到古代玉器辨伪目的手段总合（图 5-19），因此辨伪方法并不具体。它只能用于指导我们的行为，以及对于古代玉器辨伪的一系列思维和实践活动，并为此采取的各种具体的方法。

第六章　识市场

第一节　逛市场

一、国有文物商店

国有文物商店收藏的玉器具有其他艺术品销售实体所不具备的优势（图6-1），一是实力雄厚；二是古代玉器数量较多；三是中高级专业鉴定人员多；四是在进货渠道上层层把关；五是国有企业集体定价（图6-2），价格不会太离谱。国有文物商店是我们购买玉器的好去处，基本上每一个省都有国有文物商店，是文物局的直属事业单位之一。下面我们具体来看表6-1。

表 6-1　国有文物商店玉器品质优劣表

名称	时代	品种	数量	品质	体积	检测	市场
玉器	新石器时代	较多	少见	优／普	小器为主	通常无	国有文物商店
	商周	较多	少见	优／普	小器为主	通常无	
	汉唐	较多	少见	优／普	小器为主	通常无	
	宋元	较多	少见	优／普	小器为主	通常无	
	明清	较多	少见	优／普	小器为主	通常无	
	民国	较多	少见	优／普	小器为主	通常无	
	当代	单一	多	优／普	大小兼备	有／无	

图6-1 和田青海料白玉观音

图6-2 和田玉青海料青玉平安扣

　　由表6-1可见，从时代上看，国有文物商店玉器各个历史时期都有见，囊括了新石器时代、商周、汉唐、宋元、明清、民国及当代（图6-3），当然主要是以明清时期为主，这是因为明清时期的玉器传世品较多，而其他古玉由于时代久远，多数都是随葬在遗址或墓葬当中，少量经科学发掘出土后，保存在博物馆当中，是不可能拿出来销售的。从品种上看，古代玉器在品种上主要以色彩为区分，这与当代基本相似，如白玉、青白玉、黄玉、碧玉、墨玉等都有见（图6-4），但古代玉器品种也是十分复杂，是广义上的玉器，既凡是具有坚硬、通透、润泽、细腻等质地的美石都被认为是玉器，包括和田玉、翡翠（图6-5）、玉髓、黄龙玉（图6-6）、玛瑙（图6-7）、岫玉（图6-8）、水晶（图6-9）、绿松石等（图6-10），这种广义玉器的概念在中国古代玉器中占有主导地位，与古人的观点也是不谋而合，如汉代许慎《说文解字》称玉为"石之美有五德"，所谓五德即指玉的五个特征，凡具温润、坚硬、细腻、绚丽、透明的美石，都被认为是玉；而当代玉器的概念是狭义上的，现代矿物学标准认为，只有软玉才是玉，也就是成分主要是透闪石的和田玉等，如果你想去商场购买一件玉器，你所购买的玉器质地只有是透闪石类的玉矿，这在矿物学上才能被称之为是一件真正的玉器，反之则会被认为不是玉，可见当代玉器基本上是单一化的概念。从数量上看，国有文物商店内的古代玉器高古玉极为少见，明清民国时期较为常见（图6-11），但数量也不多，当代玉器在数量上明显增多，和田玉的各种料子都齐全，如青海料、俄罗斯料、韩国料、加拿大料、贵州料、四川料、

图6-3 和田玉镯（三维复原色彩图）·西周晚期

辽宁料、台湾料等都有见，但总量不大，毕竟文物商店并不是销售
当代玉器的地方。从体积上看，国有文物商店内玉器虽然在古代有
一些大器，但是保存下来的极少，文物商店的现状基本上是以小器
为主，只有当代玉器在体积上可以称之为是大小兼备。从检测上看，
古代玉器在文物商店内多数没有检测证书，当代和田玉通常有检测
证书，但优劣、真伪还是要自己判断。

图6-4 和田玉青海黄口料山子摆件

图6-5 翡翠平安扣

图 6-6 黄龙玉摆件

图 6-7 战国红摆件

图 6-8 清末民国岫玉璧

图 6-9　红水晶摆件

图 6-10　优化绿松石算珠

图 6-11　清末民国岫玉璧

二、大中型古玩市场

大中型古玩市场是玉器销售的主战场（图6-12），如北京的琉璃厂、潘家园等，以及郑州古玩城、兰州古玩城、武汉古玩城等都属于比较大的古玩市场，集中了很多玉器销售商，像报国寺只能算作是中型的古玩市场。下面我们具体来看表6-2。

表6-2　大中型古玩市场玉器品质优劣表

名称	时代	品种	数量	品质	体积	检测	市场
玉器	新石器时代	较多	少见	优／普	小器为主	通常无	大中型古玩市场
	商周	较多	少见	优／普	小器为主	通常无	
	汉唐	较多	少见	优／普	小器为主	通常无	
	宋元	较多	少见	优／普	小器为主	通常无	
	明清	较多	少见	优／普	小器为主	通常无	
	民国	较多	少见	优／普	小器为主	通常无	
	当代	单一	多	优／普	大小兼备	有／无	

图6-12　和田玉青海料白玉带糖色鱼

　　由表6-2可见，从时代上看，大中型古玩市场玉器时代特征明确，新石器时代、商周、汉唐、明清、民国和当代都有见（图6-13），如新石器时代良渚文化玉器和红山文化玉器都有见，但真伪需要极其谨慎地判断，主要以当代玉器比较多见（图6-14）。从品种上看，古代玉器品种比较多，如新石器时代的许多玉髓类及玛瑙等都被认为是玉，如西周时期虢国玉器的质地主要有青玉、斑杂状青玉、角砾状青玉、青玉的玉根、青玉的玉皮、青白玉、白玉、碧玉、墨玉、岫玉、车渠（贝壳）、琉璃（料制品）、绿松石、玛瑙、水晶等（姚江波，2009），可见古代玉质之复杂（图6-15），反映当代大中型古玩市场上情况也是如此。早期玉器品种很复杂，很多当代不能认可是玉器的品种都被古人认为是玉，而在市场上也存在这样的一些高古玉，不过这些高古玉多数是卖给懂行的人，当然高古玉当中主要还是以软玉为主，倒不一定是和田玉，如新石器时代红山文化玉器当中也有见岫玉作品，而且数量不少，良渚文化也有见透闪石类软玉等，商周之后直至明清和田玉这一软玉品种基本上占据了主流地位；当代玉器主要以和田玉为主（图6-16），和田玉的各种品类在大中型古玩市场上都有见。从数量上看，高古玉数量很少，特别是靠谱的比较少见，市场上以明清和当代玉器为多见，其他时代的古玉数量都很少见。从品质上看，高古玉器在品质上比较好，以优质和普通者为常见，当代基本上也是这样，在这一点上延续了传统。从体积上看，大中型古玩市场内的高古玉以小件为主（图6-17），很少见到大器，当代的玉器则是大小兼备，这与当代玉器极为丰富玉料原材有关（图6-18）。从检测上看，古代玉器很少见到检测证书，当代玉器基本上都有检测证书（图6-19）。

图6-13　黄龙玉戒面

图6-14　和田玉青海料青玉辣椒

图 6—15　新石器时代绿松石管

图 6—16　和田玉白玉佛

图 6-17 和田玉青海料琉璃狮子拼合印章

图 6-18 莫莫红珊瑚吊坠

图 6-19 和田玉青海黄口料山子摆件

三、自发形成的古玩市场

这类市场三五户成群，大一点几十户，市场不很稳定（图6-20），有时不停地换地方，但却是我们购买玉器的好地方，我们具体来看下表6-3。

表6-3 自发古玩市场玉器品质优劣表

名称	时代	品种	数量	品质	体积	检测	市场
玉器	新石器时代	较多	少见	优／普	小器为主	通常无	自发形成的古玩市场
	商周	较多	少见	优／普	小器为主	通常无	
	汉唐	较多	少见	优／普	小器为主	通常无	
	宋元	较多	少见	优／普	小器为主	通常无	
	明清	较多	少见	优／普	小器为主	通常无	
	民国	较多	少见	优／普	小器为主	通常无	
	当代	单一	多	优／普	大小兼备	有／无	

图6-20 和田玉青海黄口料山子摆件

图 6-21 青玉琮·西周

图 6-22 墨玉带钩·清代

图 6-23 和田玉青海料紫罗兰珠（三维复原色彩图）

　　由表 6-3 可见，从时代上看，自发形成的古玩市场上的新石器时代、商周、汉唐、宋元时期的玉器有见（图 6-21），但主要以明清时期为主（图 6-22），特别是当代玉器异常繁荣。从品种上看，自发古玩市场上的高古玉在品种上比较复杂，以广义玉器概念为主，如绿松石、玛瑙、水晶、和田玉等都被认为是玉（图 6-23），而当代玉器玉质比较明确，主要以和田玉为主，和田玉各种色彩的玉器，如白玉、糖玉、青白玉、黄玉、碧玉、墨玉等都能在市场上找到（图 6-24 至图 6-27）。从数量上看，古代玉器数量很少，且真伪难辨，多数都不是真品，甚至连高仿品都不能算，明清民国时期有见一些玉器，但在品质上也是比较差，主要以当代为主，当代玉器中也是真伪难辨。从品质上看，自发形成的古玩市场上玉器品质不是很好，优质更少。从体积上看，高古玉器在体积上主要以小器为主，少量大器，但真伪难辨，而当代玉器则是大小兼备。从检测上看，这类自发形成的小市场上基本上没有检测证书，全靠自己的鉴赏水平。

图 6-24 和田玉青海料紫罗兰葫芦

图 6-25 琥珀随形摆件

图 6-26 和田玉白玉佛

图 6-27 和田玉青海料白玉平安扣

四、大型商场

大型商场内也是玉器销售的好地方，因为玉器本身就是奢侈品（图6-28），同大型商场血脉相连，大型商场内的玉器琳琅满目，各种玉器应有尽有，在玉器市场上占据着主流位置，我们具体来看表6-4。

表6-4　大型商场玉器品质优劣表

名称	时代	品种	数量	品质	体积	检测	市场
玉器	当代	单一	多	优／普	大小兼备	有／无	大型商场

图6-28　和田玉青海料青玉平安扣

由表6-4可见，从时代上看，大型商场内的玉器主要以当代为主（图6-29），没有古董玉器。从品种上看，商场内玉器以和田玉为主，品种非常多，如羊脂白、白玉、糖玉、青白玉、青玉、黄玉、碧玉、青花、翠青、烟青、墨玉等都有见（图6-30）。从数量上看，无论是哪一个品种的玉器在大型商场内数量都非常多，自由选择的空间比较大。从品质上看，大型商场内的玉器在品质上以优良料为主，普通者有见，过于粗略者基本不见。从体积上看，大型商场内玉器

图6-29　和田玉青海料白玉辣椒

图6-30　和田玉青海黄口料山子摆件

大小兼备，小到戒指、串珠、耳坠、挂件，大到山子、摆件、佛像等都有见（图6-31）。从检测上看，大型商场内的玉器多数基本都有检测证书，真伪比较靠谱，但优劣需要自己判断（图6-32），特别是玉器各种料子的判别，如新疆料、俄料、青海料、罗甸料、韩国料等（图6-33）。

图6-32　优化和田玉新疆籽料把件

图6-31　和田玉青海料紫罗兰执壶（三维复原色彩图）

图6-33　和田玉青海料青玉手镯

五、大型展会

大型展会，如玉器订货会、工艺品展会、文博会等成为玉器销售的新市场（图 6-34），下面我们具体来看表 6-5。

表 6-5 大型展会玉器品质优劣表

名称	时代	品种	数量	品质	体积	检测	市场
玉器	新石器时代	较多	少见	优／普	小器为主	通常无	大型展会
	商周	较多	少见	优／普	小器为主	通常无	
	汉唐	较多	少见	优／普	小器为主	通常无	
	宋元	较多	少见	优／普	小器为主	通常无	
	明清	较多	少见	优／普	小器为主	通常无	
	民国	较多	少见	优／普	小器为主	通常无	
	当代	单一	多	优／普	大小兼备	有／无	

图 6-34 和田玉青海料白玉平安扣

由表6-5可见，从时代上看，大型展会上的玉器虽然各个时代都有见（图6-35），但主要以明清、民国为多见（图6-36），但总量很少，多数展览会上展示和销售的是当代玉器。从品种上看，大型展会玉器品种比较多，已知的玉器品种基本上展会都能找到（图6-37）。从数量上看，各种玉器琳琅满目，数量很多，各个批发的摊位上可以看到以麻袋包装的串珠等。从品质上看，大型展会上的玉器在品质上可谓是优良者有见（图6-38），更有见普通者，但是低等级的玉器很少见。从体积上看，大型展会上的玉器在体积上大小都有见，体积已不是玉器价格高低的标志，这与当代机械开采玉器的现代化有关（图6-39），大量优良的原石被开采出来，因此当代判断作品的标准是玉质。从检测上看，大型展会上的玉器多数无检测报告，只有少数有检测报告，主要还是依靠我们自己的鉴赏能力来进行判断。

图6-35 沁色严重和田玉碗（三维复原色彩图）·西周

图6-36 造型隽永玉兽·清代

图 6-37 和田玉青海料青玉平安扣

图 6-38 和田玉俄料碧玉秋叶

图 6-39 和田玉青海料青玉雕件牌

六、网上淘宝

网上购物近些年来成为时尚,同样网上也可以购买玉器(图6-40、图6-41), 网上搜索会出现许多销售玉器的网站,下面我们来具体看表6-6。

表6-6 网络市场玉器品质优劣表

名称	时代	品种	数量	品质	体积	检测	市场
玉器	新石器时代	较多	少见	优/普	小器为主	通常无	网上淘宝
	商周	较多	少见	优/普	小器为主	通常无	
	汉唐	较多	少见	优/普	小器为主	通常无	
	宋元	较多	少见	优/普	小器为主	通常无	
	明清	较多	少见	优/普	小器为主	通常无	
	民国	较多	少见	优/普	小器为主	通常无	
	当代	单一	多	优/普	大小兼备	有/无	

图6-40 和田玉青海黄口料山子摆件

图6-41 黄龙玉摆件

图 6-42 紫晶摆件

图 6-43 和田青海料白玉观音

　　由表 6-6 可见，从时代上看，网上淘宝可以很便捷，可以买到各个时代的玉器，但由于不能看到实物，风险也比较大（图 6-42）。从品种上看，玉器的品种极全，如羊脂白、白玉、糖玉、青白玉、青玉、黄玉、碧玉、青花、翠青、烟青、墨玉等都有见（图 6-43）。从数量上看，各种玉器的数量也是应有尽有，以当代最为常见。从品质上看，高古玉器的品质以优良为主（图 6-44），普通者有见，但数量很少，真伪很难辨别，当代玉器的品质基本上也是这样，优良和普通并存。从体积上看，玉器在网上各种尺寸都可以找到，可谓是大小兼具，只是真伪难以分辨（图 6-45）。从检测上看，网上淘宝而来的玉器大多没有检测证书，只有一部分有检测证书（图 6-46），但检测证书也只能检测是否为和田玉，并不能判断优劣和时代特征。

图 6-45 黄龙玉摆件

图6-44 和田玉青海料青玉平安扣

图6-46 水晶球

七、拍卖行

玉器拍卖是拍卖行传统的业务之一，是我们淘宝的好地方（图6-47），具体我们来看下表6-7。

图6-47 和田玉白玉佛

<div align="center">

表 6-7　拍卖行玉器品质优劣表

</div>

名称	时代	品种	数量	品质	体积	检测	市场
玉器	新石器时代	较多	少见	优/普	小器为主	通常无	拍卖行
	商周	较多	少见	优/普	小器为主	通常无	
	汉唐	较多	少见	优/普	小器为主	通常无	
	宋元	较多	少见	优/普	小器为主	通常无	
	明清	较多	少见	优/普	小器为主	通常无	
	民国	较多	少见	优/普	小器为主	通常无	
	当代	单一	多	优/普	大小兼备	有/无	

　　由表 6-7 可见，从时代上看，拍卖行的玉器从新石器时代直至当代（图 6-48），各个历史时期都有见，但主要以明清时期为主（图 6-49），高古玉不是很多，同样民国时期的玉器也不常见，主要以当代玉器为最多见。从品种上看，拍卖场玉器在品种上并不是很全，高古玉有一些，当代主要以白玉、糖玉、青白玉、黄玉等为主，碧玉和墨玉等很少见，这与拍卖的特点是相适应的，由于是拍卖所以一般都是价值比较高的玉器，而古代玉器价值比较高，当代玉器

图 6-48　有刃玉铲·新石器时代

图 6-49　龙首白玉带钩·清代

图 6-50 和田玉俄料白玉带糖手镯（三维复原色彩图）

无疑白玉、糖玉、青白玉等价值比较高（图 6-50），像青花、烟青等低档产品很少见。从数量上看，高古玉极少见诸拍卖，而明清、民国时期则是比较常见，但是相对于当代还是属于绝对的少数（图 6-51）。从品质上看，高古玉质地优良者和普通玉质都有见，当代基本上也是这样。从体积上看，古代玉器在拍卖行出现基本无大器，只是偶见有大器，当代玉器在体积上则是呈现出多元化的趋势，大小兼备（图 6-52）。从检测上看，拍卖场上的玉器一般情况下也没有检测证书，其原因是玉器其实比较容易检测，有的时候目测一下就可以了，所以拍卖行鉴定时基本可以过滤掉伪的玉器（图 6-53）。

图 6-51 和田青玉镯（三维复原色彩图） 图 6-52 和田玉青海黄口料山子摆件　　图 6-53 和田玉青海黄口料山子摆件

八、典当行

典当行也是购买玉器的好去处，典当行的特点是对来货把关比较严格（图6-54），一般都是死当的玉器作品才会被用来销售。具体我们来看下表6-8。

表6-8　典当行玉器品质优劣表

名称	时代	品种	数量	品质	体积	检测	市场
玉器	新石器时代	较多	少见	优／普	小器为主	通常无	典当行
	商周	较多	少见	优／普	小器为主	通常无	
	汉唐	较多	少见	优／普	小器为主	通常无	
	宋元	较多	少见	优／普	小器为主	通常无	
	明清	较多	少见	优／普	小器为主	通常无	
	民国	较多	少见	优／普	小器为主	通常无	
	当代	单一	多	优／普	大小兼备	有／无	

由表6-8可见，从时代上看，典当行的玉器古代和当代都有见，但是以明清、民国和当代为主（图6-55），高古玉实在是太罕见了。从品种上看，典当行玉器各种品种都有见，如羊脂白、白玉、糖玉、青白玉、青玉、黄玉、碧玉、青花、翠青、烟青、墨玉等都有见（图6-56）。从数量上看，高古玉的数量极少，当代玉器的数量比较多（图6-57），是典当行的主流销售产品。从品质上看，典当行内的高古玉精品力作和普通者都有见，当代玉器在品质上主要以优质料为主（图6-58），普通者也有见，质差者几乎不见。从体积上看，古代玉器的体积一般都比较小（图6-59），很少见到大器；当代玉器则是大小兼备。从检测上看，典当行内的古代玉器多数无检测证书，而当代玉器有检测证书者则是比较普遍。

图 6-54 和田玉青海料青玉平安扣

图 6-55 墨玉带钩·清代

图 6-56 和田玉青海料白玉带翠观音

图 6–57 和田玉青海料白玉平安扣

图 6–58 和田玉白玉佛

图 6–59 和田玉俄料白玉吊坠

图 6-60　黄龙玉貔貅

第二节　评价格

一、市场参考价

玉器具有很高的保值和升值功能（图 6-60），不过玉器的价格与时代以及工艺的关系密切，中国古代玉器在新石器时代就已十分辉煌，北方辽河流域的红山文化和南方长江流域的良渚文化共同将古拙玉器文明推向了巅峰，在造型、纹饰等诸多方面都已是精美绝伦，且不计工本（图 6-61），具有礼器的功能，只是这一时期的玉器在质地上并不都是软玉，这使得其在价格上略打折扣，但由于具有相当的历史、艺术价值，总体来看其价格还是比较高的。在古拙玉器文明之后姗姗来迟的中原地区玉器文明（图 6-62），也就是龙山文化、夏商西周玉器文明，同样是一个玉礼器的时代，玉器象征等级与地位，特别是商周时期的玉器在玉质、做

图 6-61　仿良渚文化质地玉碗（三维复原色彩图）·当代仿古玉　　图 6-62　和田玉戈·西周

图6-63 和田青玉执壶（三维复原色彩图）·西周

图6-64 和田玉珠（三维复原色彩图）·西周

工上俱佳，在玉质上主要使用和田玉，在做工上不计工本，精益求精，这一时期的玉器在价格上也是比较高，几百万者常见，但与其所拥有的价值相比，其实还会有很大升值潜力（图6-63、图6-64）。自春秋战国时代开始的以陈设装饰玉为主的玉器文明直至今日，抛弃了礼玉的束缚，人们可以随心所欲地创造出老百姓喜闻乐见的各种题材，玉器真正从庙堂、宫廷走入了尘世间，成为王公贵族和市井之上人们都在佩戴的工艺品，这一时期的玉器虽然玉质很多，但主要还是以和田玉为主体，只是在失去礼制的束缚后，玉器在质量上没有玉礼器那样整齐划一，做工及玉质等参差不齐，这在价格上也充分地反映出来，当今市场上的玉器有的数百万一件，而有的同样大小的器物，在几百几千的低价位徘徊。由上可见，玉器的参考价格也比较复杂，下面让我们来看一下玉器主要的价格，但是，这个价格只是一个参考（图6-65），因为本书价格是已经抽象过的价格，是研究用的价格，实际上已经隐去了该行业的商业机密，如有雷同，纯属巧合，仅仅是给读者一个参考而已。

图6-65 玉璧·春秋早期

新石器时代 玉璧：2800 万～ 3200 万元。

西周 青玉璧：160 万～ 330 万元。

西周 玉琮：16 万～ 28 万元。

西周 玉牛：20 万～ 29 万元。

汉 玉璧：560 万～ 650 万元。

汉 玉摆件：320 万～ 390 万元。

汉 和田玉炉：2800 万～ 3600 万元。

宋 玉璧：0.8 万～ 1.6 万元。

元 白玉龙：5.6 万～ 7.8 万元。

明 玉观音：2800 万～ 3600 万元。

明 玉簪： 0.86 万～ 2.9 万元。

明 白玉双猴：18 万～ 28 万元。

明 白玉文具一套：88 万～ 160 万元。

明 白玉瑞兽：2.8 万～ 3.6 万元。

明 白玉鹿：2.3 万～ 3.2 万元。

明 白玉熊：2.6 万～ 3.2 万元。

明 白玉镇：7 万～ 7.5 万元。

清 玉笔架：0.9 万～ 9.8 万元。

清 白玉摆件：6.8 万～ 25 万元。

清 白玉洗：6.5 万～ 58 万元。

清 白玉瓶：8.8 万～ 13 万元。

清 紫檀白玉如意：7.2 万～ 9.6 万元。

清 白玉莲纹墨床：4.8 万～ 5.9 万元。

清 白玉香熏：4.3 万～ 4.7 万元。

清 白玉毛笔：2.6 万～ 2.8 万元。

清 玉洗：2 万～ 6 万元。

清 白玉兔：1.6 万～ 2.3 万元。

清 白玉犬：3.2 万～ 3.8 万元。

清 白玉卧犬：1.8 万～ 2.8 万元。

清 白玉瑞兽：5.6 万～ 7.8 万元。

清 白玉印：82 万～ 130 万元。

清 玉笔舔：2.8 万～ 3.6 万元。

清 白玉镇：4 万～ 5 万元。

清 玉观音：320 万～ 380 万元。

清 玉坐观音：16 万～ 19 万元。

民国 碧玉洗：3.3 万～ 5.3 万元。

当代 和田玉籽料把件：84 万～ 110 万元。

当代 和田玉籽料把件：8.9 万～ 13 万元。

当代 黄玉镶金平安扣：0.8 万～ 1.3 万元。

当代 玉镯：16 万～ 18 万元。

当代 金镶玉牌：0.32 万～ 0.68 万元。

二、砍价技巧

　　砍价是一种技巧，但并不是根本性的商业活动（图 6-66），它的目的就是与对方讨价还价，找到对自己最有利的因素，从根本上讲砍价只是一种技巧，理论上只能将虚高的价格谈下来，但当接近成本时显然是无法真正砍价的，所以忽略玉器的时代及工艺水平来砍价，结果可能不会太理想（图 6-67）。通常玉器的砍价主要有这几个方面，一是品相，玉器在经历了岁月长河之后大多数已经残缺不全，但一些好的玉器今日依然是可以完整保存，正如我们在博物馆看到的诸多新石器时代玉器一样，依然如当年在神坛之上，熠熠生辉。也有很多玉器残缺不全，为修复件，其价值自然不如整器，而找到这些瑕疵，自然也就成为了砍价的利器（图 6-68）。二是时代，玉器的时代特征对于其价格影响巨大，因为不同时代的玉器特点不

同，而且价格也不一样，如新石器时代的玉器基本上还没有使用和田玉，只是有部分软玉制品，这是其特点，而商周玉器、特别是西周晚期的玉器基本上使用的是和田玉（图6-69），再加之是玉礼器，价格自然很高，要仔细观察这些时代特征，如果能从中找到与事实描述不符的情况，则必将成为砍价的利器。从精致程度上看，玉器的精致程度可以分为精致、普通、粗糙三个等级，那么其价格自然也是根据等级参差不同，所以将自己要购买的玉器纳入相应的等级（图6-70），是砍价的基础。总之，玉器的砍价技巧涉及时代、玉质、净度、光泽、大小等诸多方面，从中找出缺陷，必将成为砍价利器。

图6-69 神秘的和田玉鹿·西周

图6-66 和田玉青海料青玉平安扣

图6-67 和田玉青海黄口料山子摆件

图6-68 新疆和田白玉料·当代

图6-70 和田青玉碗（三维复原色彩图）·西周

第三节　懂保养

一、清　洗

　　清洗是收藏的最重要的环节之一（图6-71），通常收藏者在得到一件古玉器后，由于是墓葬出土，所以要进行清洗，这一点可以理解。但清洗古玉器是一项十分复杂的工作，民间所盛传的将古玉器浸泡在热水中或者使用蒸煮等方法，有很多都是没有科学依据的，多是古玉作伪使用的方法，而对于珍贵的古玉器本书提醒收藏者万不可行，因为如果随意清洗，特别是加热很有可能会对古玉器造成伤害。一般情况下就是将这些珍贵的古玉器送到专业的文物修复部门去清洗（图6-72），最好是根据国家文物局发布的《中华人民共和国文物保护行业标准》来进行清洗，并听取相关专业修复人员建议，因为不同的古玉器会有不同的清洗和保养方法（姚江波，2011）。当然对于普通玉器的清洗则简单得多，一般不采用直接放入水中来进行清洗，因为自来水中的多种有害物质会使玉器表面受到伤害，通常是用纯净水清洗就可以，待到土蚀完全溶解后，再用棉球将其擦拭干净（图6-73）。遇到未除干净的污渍，可以用牛角刀进行试探性的剔除，如果还未洗净，请送交文物专业修复机构进行处理，千万不能强行剔除，以免划伤玉器。

图6-71　工艺精湛白玉璧·西周

图 6-72　中部起脊玉戈·西周晚期　　　　图 6-73　龙纹玉玦·西周

二、修　复

中国古代玉器历经沧桑风雨，大多数玉器需要修复，主要包括拼接和配补两部分，拼接就是用黏合剂把破碎的玉器片重新黏合起来（图 6-74），拼接工作十分复杂，有时想把它们重新黏合起来也十分困难，一般情况下主要是根据共同点进行组合，如根据碎片的形状、纹饰等特点，逐块进行拼对，最好再进行调整。配补只有在特别需要的情况下才进行，一般情况下拼接完成就已经完成了考古修复（图 6-75），只有商业修复才将玉器配补到原来的形状。

图 6-74　和田青玉刀·西周晚期　图 6-75　翡翠戒指·清代　　　　　图 6-76　玉璧·春秋

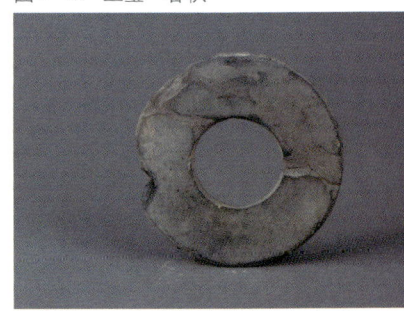

三、防止磕碰

中国古代玉器在保养中最大的问题就是防止磕碰，因为古玉器在历经数千年岁月长河之后，非常的脆弱，稍有不慎，一些片雕的作品就会断开，对文物造成不可弥补的损失。那么在这一情况下，防止磕碰最主要的一点就是对待古玉器的态度一定要慎重，在把玩和移动时要事先做好预案。举一个博物馆的例子，就是有些博物馆内收藏的玉器几年甚至十几年不移动的情况很常见。其次就是在把玩和欣赏时要轻拿轻放，一般情况下要在桌子上铺软垫，防止玉器不慎滑落，或者是出现一些不必要的磕伤。再者就是独立包装，单独存放，这样可以最大限度地保存玉器、防止磕碰。

四、二氧化碳

一般情况下二氧化碳的数量不要超过 0.15%（图 6-76），这是博物馆文物保护行业的一个标准。这一点我们在收藏时应引起注意（国家文物局，2009）。

五、相对温度

玉器的保养室内温度也很重要，特别是对于经过修复复原的玉器温度尤为重要，因为一般情况下黏合剂都有其温度的最高临界点，如果超出就很容易出现黏合不紧密的现象，一般库房温度应保持在 20 ～ 25 摄氏度，这个温度较为适宜，我们在保存时注意就可以了。

六、相对湿度

一般情况下中国古代玉器的相对湿度应保持在 30% ～ 70% 之间，当然还要视保存现状等情况来分析，严格来讲应该对于每一件玉器的保存环境进行湿度分析，以确定其具体的湿度范畴（姚江波，2011）。当代玉器在相对湿度上一般应保持在 50% 左右，如果相对湿度过大，玉器容易形成沁色侵蚀，对保存玉器不利，同时也不易过于干燥，保管时还是应该根据玉器的具体情况来适度调整相对湿度。

图6-78　虢国玉圭·西周

图6-79　黄龙玉桶珠

七、日常维护

　　玉器日常维护的第一步是进行测量（图6-77），对玉器的长度、高度、厚度等有效数据进行测量，目的很明确，就是对玉器进行研究，以及防止被盗或是被调换。第二步是进行拍照，如正视图、俯视图和侧视图等，给玉器保留一个完整的影像资料。第三步是建卡，玉器收藏当中很多机构如博物馆等，通常给玉器建立卡片，如名称，包括原来的名字和现在的名字，以及规范的名称（图6-78）；其次是年代，就是这件玉器的制造年代、考古学年代；还有质地、功能、工艺技法、形态特征等的详细文字描述，这样我们就完成了对古玉器收藏最基本的工作。第四步是建账，机构收藏的玉器，如博物馆通常在测量、拍照、卡片、包括绘图等完成以后，还需要入国家财产总登记账，和分类账两种，一式一份，不能复制，主要内容是将文物编号（图6-79），有总登记号、名称、年代、质地、数量、尺寸、级别、完残程度以及入藏日期等，总登记账要求有电子和纸质两种，是文物的基本账册。藏品分类账也是由总登记号、分类号、名称、年代、质地等组成，以备查阅。

图6-77　中原地区青玉执壶（三维复原色彩图）·当代仿古玉

图 6-80　精美绝伦和田玉戈·西周

第四节　市场趋势

一、价值判断

　　价值判断就是评价值，我们所作的很多工作，就是要做到能够评判价值。在评判价值的过程中，也许一件玉器有很多的价值，但一般来讲我们要能够判断玉器的三大价值，即古玉器的研究价值、艺术价值、经济价值（图 6-80），当然，这三大价值是建立在诸多鉴定要点的基础之上的。研究价值主要是指在科研上的价值，如中国古代玉器是历史的见证，蕴含着众多的历史信息，对于复原古代人们生活的点点滴滴具有很高的价值，特别是新石器时代及商和西周时期玉器多是礼器，反映的多是上层社会人们的所思所想，对于历史学、考古、人类学、博物馆学、民族学、文物学等诸多领域都有着重要的研究价值，日益成为人们关注的焦点，当然，上层社会同样也映衬市井之上人们对于玉器的看法，正如先秦时期人们所崇尚的那样，"君子无故玉不去身""君子无德故不佩玉"。艺术价值既然体现在中国古代玉器之上，同样也体现在当代玉器之上，如玉器的造型艺术、纹饰与玉质的巧妙结合，常常是巧夺天工，精美绝伦，都是同时代艺术水平和思想观念的体现，具有较高的艺术价值，而我们收藏的目的之一就是要挖掘这些艺术价值。另外，玉器在其较高的研究和艺术价值的基础之上也具有了很高的经济价值，而且其研究价值、艺术价值、经济价值互为支撑，相辅相成；呈现出的是正比关系，研究价值和艺术价值越高，经济价值就会越高，反之经济价值越低（图 6-81、图 6-82）。当然，玉器还会受到色彩、时代、密度、光泽、完残等诸多要素的影响。

图6-81　独山玉珠（三维复原色彩图）·新石器时代　图6-82　玉执壶（三维复原色彩图）·唐代

二、保值与升值

中国古代玉器在中国有着悠久的历史，玉器在新石器时代就已经产生，并达至高峰，商周时期更是这样，且玉质基本被固定下来，以和田玉为主，唐宋以降，直至明清，当代也是十分流行。玉器在当代水涨船高，人们趋之若鹜，反映出人们对于美好生活的向往，但我们还应该认识到在战争和动荡的年代，人们对于玉器的夙愿一般会降低，反之则会高涨。当今恰逢盛世，加之近些年来股市低迷、楼市不稳有所加剧，越来越多的人把目光投向了玉器收藏市场，在这种背景之下玉器与资本结缘，成为资本追逐的对象。高品质的玉器的价格扶摇直上，升值数十上百倍，而且这一趋势依然在迅猛发展。

从品质上看，玉器对品质的追求是永恒的，玉器并非都是精品力作，但显然对于精品力作的追求正好契合人们的各种美好夙愿（图6-83），因此无论是古代还是当代玉器，精品都具有很强的保值和升值功能。

从数量上看，对于玉器而言已是不可再生，以和田玉为例，在商周时期人们就开始开采，而今几近枯竭，十分珍贵，特别是大器几乎不见，因此玉器具有了商品"物以稀为贵"的属性，具有很强的保值、升值功能。

总之，人们爱玉、宠玉、崇玉，玉器的消费特别大，玉器不断爆出天价，随着玉器资源的进一步减少，"物以稀为贵"的局面将越发严重，但是玉器保值、升值的功能会进一步增强。

图6-83　黄龙玉貔貅

参考文献

[1] 广东省文物考古研究所，普宁市博物馆.广东普宁市牛伯公山遗址的发掘 [J].考古，1998(7).

[2] 王大有，宋宝忠，王双有.奥尔梅克拉文塔第四号文物玉圭铭文解读 [J].寻根，2000.5.

[3] 杨伯达.商代玉器.中国大百科全书·博物馆卷 [M].北京：中国大百科全书出版社，2002.

[4] 中国社会科学院考古研究所山东工作队.山东滕州市前掌大商周墓地 1998 年发掘简报简介 [J].考古，2000(7).

[5] 石从枝，李军.河北邢台市南小汪发现西周墓 [J].考古，2003(12).

[6] 唐山市文物管理处，迁安县文物管理所.河北迁安县小山东庄西周时期墓葬 [J].考古，1997(1).

[7] 徐州博物馆，邳州博物馆.江苏邳州市九女墩春秋墓发掘简报 [J].考古，2003(9).

[8] 河北省文物研究所，邢台市文物管理处.河北邢台市葛家庄 10 号墓的发掘 [J].考古，2001(2).

[9] 中国社会科学院考古研究所洛阳唐城队.河南洛阳市中州路北东周墓葬的清理 [J].考古，2002(12).

[10] 湖北省文物考古研究所，荆州市博物馆，钟祥市博物馆.湖北钟祥市冢十包楚墓的发掘 [J].考古，1999(2).

[11] 杨伯达.金村东周玉器.中国大百科全书·博物馆卷 [M].北京：中国大百科全书出版社，2002.

[12] 姚江波.中国历代玉器赏玩 [M].长沙：湖南美术出版社，2006.

[13] 云南省文物考古研究所，玉溪市文物管理所，江川县文化局.云南江川县李家山古墓群第二次发掘 [J].考古，2001(12).

[14] 山东大学考古系，山东省文物局，长清县文化局.山东长清县双乳山一号汉墓发掘简报 [J].考古，1997(3).

[15] 广西壮族自治区文物工作队，合浦县博物馆.广西合浦县九只岭东汉墓 [J].考古，2003(10).

[16] 杨伯达.中国大百科全书·博物馆卷 [M].北京：中国大百科全书出版社，2002.

[17] 南京市博物馆.江苏南京市明黔国公沐昌祚、沐睿墓 [J].考古，1999(10).

[18] 姚江波.中国古代铜器鉴定 [M].长沙：湖南美术出版社，2009.

[19] 姚江波.古玉珍赏 [M].北京：印刷工业出版社，2011.

[20] 国家文物局.中华人民共和国文物保护行业标准 [M].北京：文物出版社，2009.

[21] 上海博物馆考古研究部.上海金山区亭林遗址 1988、1990(良渚文化墓葬的发掘 [J].考古，2002(10).

[22] 辽宁省文物考古研究所.辽宁凌源市牛河梁遗址第五地点 1998 ～ 1999 年度的发掘 [J].考古，2001(8).

[23] 姚江波.玉礼器的发展 [N].市场报，2001(2).

[24] 姚江波.中国古代玉器鉴定 [M].长沙：湖南美术出版社，2009.

[25] 姚江波.新石器时代黄土高原气候之变迁及其对农业形态的影响.三门峡考古文集 [M].北京：中国档案出版社，时代远东出版社，2001(3).

[26] 中国社会科学院考古研究所内蒙古工作队，呼伦贝尔盟民族博物馆.内蒙古海拉尔市团结遗址的调查 [J].考古，2001(5).

[27] 山东省文物考古研究所，东营市博物馆.山东广饶县傅家遗址的发掘 [J].考古，2002(9).